토닥토닥
위로해줄게요

캘리그라피 힐링 라이팅북

토닥토닥
위로해줄게요

그림 그리듯 쉽게 쓰는
한 줄 공감
메시지 일러스트

박영미 지음

미디어샘

손글씨로 공감하는
한 줄 메시지를 써보세요

어릴 때부터 "그림에 소질이 있구나"라는 말은 종종 듣곤 했지만, 사실 글씨 잘 쓴다는 말은 들은 적이 없답니다. 글씨를 예쁘게 쓰는 언니와 친구들을 부러워하곤 했는데 쉽게 좋아지진 않았어요. 어른이 되어가며 손글씨는 점점 잊혀가고 서류를 쓸 때만 내 손글씨를 확인할 수 있었죠. 그래서 생각해낸 방법이 그림을 그리듯 글자를 그려보는 거였어요. 메시지에 어울리는 아기자기한 그림까지 그려 넣으니 그럴 듯한 하나의 메시지가 완성이 되었습니다.

이렇게 글자를 쓰고 그리며 느낀 건 마음을 치유하고 위로하는 그 많은 감정과 감성을 담아내는 손그림과 손글씨는 참으로 많이 닮아 있다는 거였어요.

소중한 다이어리에 스티커 대신 내가 직접 쓴 글자와 그림을 그려 넣고 꾸며보거나, 힘들어하는 친구에게 작은 종이에 일러스트 메시지를 그려 넣어 슬쩍 선물해보는 것도 멋진 일이 되겠죠?

나를 위로하는 메시지, 힘을 주는 메시지, 미소 짓게 하는 재미있는 메시지 등 일상에 작은 즐거움을 줄 수 있는 공감 메시지를 예쁜 그림과 함께 책 한 권에 담아봤습니다.

조금씩 따라 쓰고 그리며 여러분도 일상 속 작은 즐거움과 소소한 감성을 채우는 시간을 가지시길 바라봅니다.

박영미

CONTENTS

4가지 필기구로 표현해봐요!

사각사각 정겨운 연필

연필은 어릴 때부터 늘 함께 해왔던 우리에게 가장 익숙한 도구입니다. 흑색뿐이지만 강약 조절도 가능하고 무엇보다 서정적인 느낌과 쓸쓸한 느낌 등 감성적인 메시지에 가장 잘 어울리는 도구지요.

연필의 종류는 알파벳과 숫자로 간단하게 확인할 수 있답니다. 알파벳과 숫자에 따라 심의 강도와 농도가 달라지지요. 9H~8B까지 그 종류는 다양합니다. 숫자가 높고 H심일수록 단단하고 색이 연합니다. 반면 숫자가 높은 B심일수록 무르고 진하며 부드럽게 쓰인답니다.

우리가 흔히 구할 수 있는 5가지 연필심을 비교해볼까요?

연필이 좋아	연필이 좋아	연필이 좋아
H	HB	B

연필이 좋아	연필이 좋아
2B	4B

한 가지 심으로 쓰는 것도 좋지만 연한 심과 진한 심, 이렇게 두 가지 심을 함께 사용해서 글자를 써보는 것도 밋밋한 메시지를 살려주는 좋은 방법이랍니다.

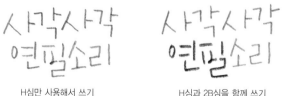

사각사각 연필소리	사각사각 연필소리
H심만 사용해서 쓰기	H심과 2B심을 함께 쓰기

심을 뾰족하게 깎아서 쓰는 것과 뭉툭하게 만들어 글자를 쓰는 것도 다른 느낌을 줄 수 있어요.

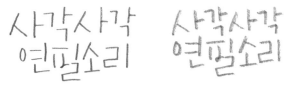

연필심을 뾰족하게

연필심을 뭉툭하게

따뜻하고 포근한 느낌의 색연필

색연필은 다양한 색으로 글자에 생기를 넣어주며 봄처럼 따뜻하고 포근한 느낌을 줄 수 있답니다. 일러스트를 그리기에도 좋고 글자마다 어떤 색을 함께 사용하느냐에 따라 메시지가 주는 느낌도 달라집니다.

강조하고 싶은 단어는
강렬한 색으로 포인트를 줍니다.

한 글자 한 글자마다
알록달록 다른 색을 사용하여
발랄한 느낌을 주세요.

글자마다 아니면 한 줄마다, 한 단어마다
같은 계열의 다른 컬러를 사용하면
그러데이션 효과를 줄 수 있어요.

자음 'ㅇ'이나 'ㅁ'은 안을 채워서 칠하면
귀엽고 재미있게 표현할 수 있습니다.

깔끔한 글씨, 사인펜

컬러가 선명하고 필기감이 부드러워요. 강하고 날카로운 느낌과 함께 알록달록한 컬러를 사용하면 비비드한 느낌의 통통 튀는 메시지를 표현할 수 있어요. 사인펜의 촉도 굵은 촉과 얇은 촉이 있으니 메시지에 따라 선택해서 사용하면 됩니다. 하지만 수성펜이므로 번짐에는 주의해야겠죠?

매끄러운 사인펜 매끄러운 사인펜

 굵은 촉의 사인펜 얇은 촉의 사인펜

또박또박 힘을 주고 쓰면 강렬한 메시지를, 힘을 빼고 쓰면 부드럽고 감성적인 느낌을 표현할 수 있어요.

매끄러운 사인펜 매끄러운 사인펜

 힘을 주고 쓰기 힘을 빼고 쓰기

일정한 굵기의 중성펜

보통 젤펜이라고 하지요. 중성펜은 수성펜과 유성펜의 중간 성질을 가지고 있는 펜이랍니다. 끊김 없이 부드럽게 쓰이며 하나의 펜에 굵기가 일정하기 때문에 깔끔한 느낌을 줍니다. 다양한 굵기가 있으니 비교해보고 사용하세요.

필기구의 여왕 필기구의 여왕 필기구의 여왕 필기구의 여왕

 0.28 0.38 0.5

중성펜도 사인펜처럼 다양한 컬러가 있기 때문에 알록달록한 메시지를 쓰거나 간단하게 작은 그림을 넣어주기 좋습니다.

재료별 메시지 비교

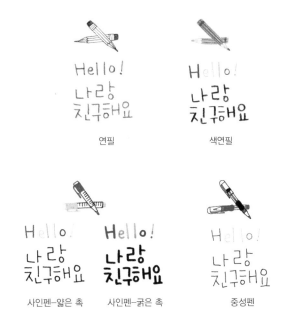

연필

색연필

사인펜–얇은 촉

사인펜–굵은 촉

중성펜

다양한 재료로 한 번에 손글씨를 쓸 수 있다면 더할 나위 없이 좋겠지만 굵은 글자를 쓰기엔 재료가 한정적이거나 한 번에 쓸 자신이 없을 때는 그림을 그린다는 생각으로 글자를 그려보세요. 아기자기하게 스티커처럼 꾸밀 수 있답니다. 글자의 외곽선을 먼저 그린 후 그 안에 색을 채워주는 방식입니다.

캘리그라피 펜처럼 표현해보기

1 일루미의 해피드로잉

모든 획의 끝을 날카롭게 각을 주어
외곽선을 그려줍니다.

2 일루미의 해피드로잉

색을 채워주세요.

붓 펜처럼 표현해보기

1 일루미의 해피드로잉

자연스럽게 굵기를 조절하는 것이 중요합니다.
끝을 둥글게 마무리해서 외곽선을 그려주세요.

2 일루미의 해피드로잉

색을 채워줍니다.

블록 모양의 귀여운 글자 표현해보기

1 일루미의 해피드로잉

한 글자를 정사각형에 넣는다는 느낌으로
외곽선을 그려줍니다.

2 일루미의 해피드로잉

색을 채워줍니다.

글자를 그냥 쓰기보다는 한 가지 이상의 규칙을 만들어서 쓰면 개성 있고 돋보이는 글자를 표현할 수 있습니다.

모음을 자음보다
길거나 크게 써줍니다.

반대로 가분수처럼
자음을 크게 모음과 받침을
작게 써주면 귀여워요.

모음의 세로획과 가로획을 펜으로
여러 번 거칠게 왔다 갔다 하며
두껍게 만들어줍니다.

모든 획을 떨어트려서 써보세요.
가독성은 떨어지지만 개성 있어 보입니다.

모음의 획을 꺾어 써봅니다.

외곽선 안에 여러 무늬를 넣어
그림처럼 꾸며줍니다.

세로나 가로로 떨어지는 획을 과감하게 길게 빼보세요.
멋지고 세련된 느낌을 줍니다.

15

단어의 자음들을 통일성 있게 쓰면 느낌도 살고 멋있는 글자를 만들 수 있어요.

ㄹ 과 ㅎ

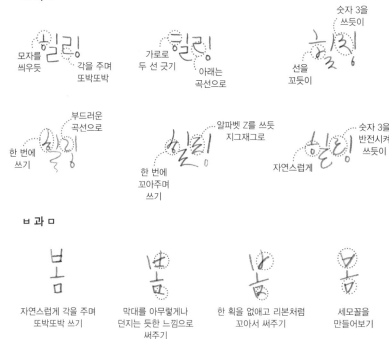

숫자 3을 쓰듯이

모자를
씌우듯

각을 주며
또박또박

가로로
두 선 긋기

아래는
곡선으로

선을
꼬듯이

부드러운
곡선으로

한 번에
쓰기

알파벳 Z를 쓰듯
지그재그로

숫자 3을
반전시켜
쓰듯이

한 번에
꼬아주며
쓰기

자연스럽게

ㅂ 과 ㅁ

자연스럽게 각을 주며
또박또박 쓰기

막대를 아무렇게나
던지는 듯한 느낌으로
써주기

한 획을 없애고 리본처럼
꼬아서 써주기

세모꼴을
만들어보기

재료나 글자와 문장의 모양으로 메시지의 감정과 의미를 파악할 수도 있지만 메시지에 어울리는 다양한 아이콘이나 일러스트를 넣어서 메시지를 완성하면 의미 파악도 쉽고 감정을 좀더 풍부하게 표현할 수 있답니다.

간단한 아이콘과 일러스트를 넣어 메시지에 감정을 표현해보세요.

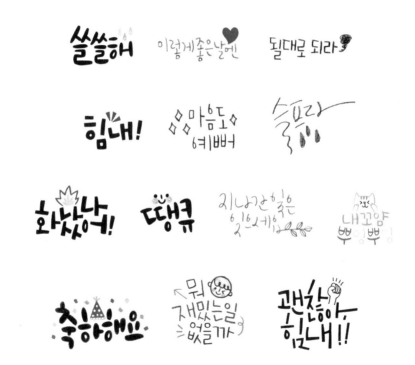

손글씨에서 가장 중요한 건 예쁜 글씨를 써야 하는 것도 있지만, 그 예쁜 글씨를 돋보이게 살려주는 보기 좋은 배치도 빼놓을 수 없는 포인트입니다. 어떤 식으로 배치하느냐에 따라 느낌이 많이 달라진답니다.

배치를 할 때 그룹을 만들어주는 것이 가장 중요해요. 쉽게 말해 한 덩어리처럼 보이게 배치해야 보기 좋고 예쁜 손글씨를 만들 수 있답니다.
그러기 위해서는 한 줄의 메시지일 경우, 자간을 좁혀서 써주는 것이 좋아요.

이제부터 달라질거야 → 이제부터달라질거야

나는 천재인듯 → 나는 천재인듯

긴 메시지는 두 줄로 만들면 한 덩어리로 보이기 때문에 보기에 좋습니다.

이제부터 달라질거야 → 이제부터 달라질거야

나는 천재인듯 → 나는 천재인듯

두 줄로 만들 때 가장 중요한 포인트는 빈틈을 최대한 없애야 한다는 것! 퍼즐을 맞추듯 빈틈을 공략해보세요.

정말다행이야 → 정말다행이야

글자로 빈틈을 메꾸지 못하는 경우엔 아이콘이나 일러스트를 그려 넣어서 퍼즐을 맞춰보세요.

하루종일 비요일 → 하루종일 비요일

아프지 말아요 → 아프지 말아요

난왜이리 칭찬욕은가 → 난왜이리 칭찬욕은가

글자 크기에 변화를 주세요

글자의 크기나 굵기도 중요한 부분이랍니다. 모든 글자의 크기가 같아도 상관은 없지만 의미 있는 문장이나 중요한 단어들을 크게 써주거나 굵게 표현하면 빈틈을 퍼즐처럼 메꾸기도 쉽고 눈에도 잘 띄는 보기 좋은 예쁜 메시지가 됩니다. 큰 글씨와 작은 글씨의 균형이 맞도록 적당히 조절하는 것 잊지 마세요.

네가 있어
행복해 → 네가 있어
행복해

고마워요
사랑해요 → 고마워요
사랑해요

봄이야

♡그냥
바라만봐도
좋은걸♪

도전!
해보는거얏!

♡생각만해도
설리설리해

늙었다고
생각 할 때가
진짜 늙었다

가로와 세로로 써보세요

같은 메시지라도 가로로 쓸 때와 세로로 쓸 때 약간의 차이가 있답니다. 담담한 느낌은 가로로 서정적인
느낌을 좀더 살리고 싶다면 세로로 쓰는 편이 좋아요.

말풍선을 활용해요

그밖에 재미있게 표현하는 방법으로 말풍선을 적용시켜볼 수 있어요. 귀엽고 아기자기한 표현에 가장 좋은
방법이지요. 무엇보다 메시지를 한눈에 전달할 수 있답니다.

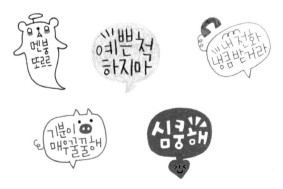

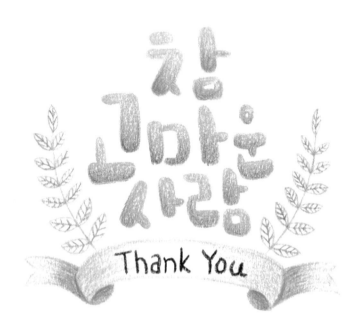

1 글자 아래에 리본 형태를 그립니다.

2 가운데 부분을 연하게 빼주며 색을 칠하세요.

3 리본 안쪽 접힌 부분을 진하게 칠합니다. 리본 위로 나뭇잎 줄기를 그리세요.

4 나뭇잎을 그리고 리본에 작은 글씨를 써줍니다.

참 고마운 사람

동글동글한 느낌으로 통통하게 글자를 씁니다. 색을 입힐 때 아래쪽으로 갈수록
점점 진해지게 그러데이션하세요. 글자가 좀더 입체적으로 보이게 됩니다.

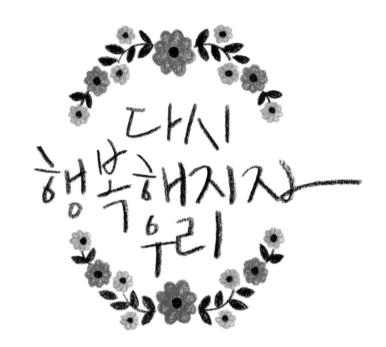

1 가운데 큰 꽃을 그린 후 양쪽으로 작은 꽃을 그려 선으로 이어줍니다.

2 양쪽으로 곡선이 되도록 꽃들을 더 그리고 선으로 이어주세요.

3 이어진 선 위에 잎을 그립니다.

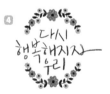

4 허전한 부분에 작은 꽃을 더 그려 넣고 아랫부분도 똑같이 그려 타원 형태가 되게 합니다.

다시 행복해지자 우리

부드럽게 쓰다가도 강하게 마무리한다는 느낌으로 쓰세요.
'자'를 쓸 때 'ㅈ'은 부드럽게 쓰지만 'ㅏ'는 한 번에 꼬아 쓰며 길게 빼주면 강한 의지를 표현할 수 있어요.

다시
행복해지자
우리

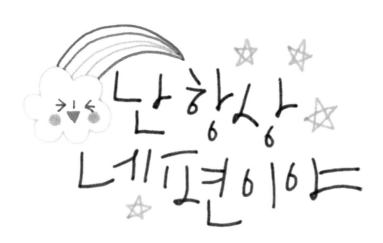

1

솜뭉치 느낌의
구름을 그리세요.

2

구름 위쪽으로 무지개를
선으로 그립니다.

3

알록달록하게 무지개를
꾸며보세요.

4

구름에 메시시와 어울리는
귀여운 표정을 그려 넣어봅니다.

난 항상 네 편이야

획수가 2개 이상의 모음과 자음을 쓸 땐 꼬아서 한 번에 써보세요.
강조하고 싶은 말은 조금 더 크게 써보는 건 어떨까요.

떨어져 있던
네마음
내가 주웠어

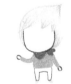
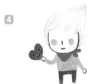

소년의 얼굴형과
머리 스타일을 그립니다.

머리카락에 색을 칠하고
상체를 그립니다.

다리를 그립니다.

눈 코 입을 그리고 손에는
작은 하트를 쥐여줍니다.

떨어져 있던 네 마음 내가 주웠어

전체적으로 길쭉한 느낌으로 쓰며
모음의 획을 'ㄱ'처럼 살짝 꺾어서 써보세요.

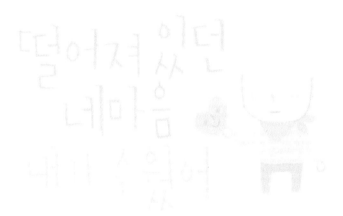

색연필을 동그랗게 굴려가며
솜사탕을 칠합니다.

막대를 그리고
리본도 달아주세요.

귀여운 표정도
넣어봅니다.

솜사탕처럼 달콤해

솜사탕처럼 포근한 느낌이 들도록 색연필을 ∽∽ 이렇게 굴리며 글자를 써보세요.
한 글자씩 같은 계열로 다른 색을 사용하면 단조로움을 피할 수 있답니다.

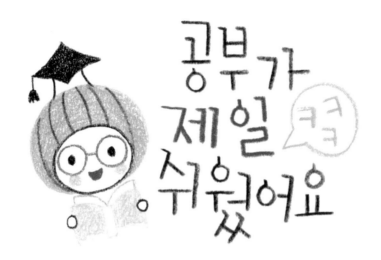

동글동글한 얼굴을
그립니다.

머리에 색을 칠하고
학사모를 그리세요.

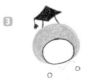

동그란 손을 먼저 그린 후
책을 그립니다.

똑똑한 느낌이 들도록
동그란 안경을 씌우고
눈 코 입을 그리세요.

공부가 제일 쉬웠어요

어렸을 때 글씨를 쓰던 기억을 떠올리며 또박또박 쓰세요.
모음의 획을 꺾어 쓰면 또박또박 쓴 느낌을 줄 수 있어요.

1

나비 몸통을 먼저 그리고
리본처럼 날개를 그립니다.

2

날개에 무늬를 넣어주고
작은 날개도 그리세요.

3

색을 칠해서
날개를 꾸밉니다.

4

나비 더듬이를
그리세요.

살랑살랑 바람이 좋아 네가 생각나

붓 펜으로 쓴 것처럼 가늘다가 굵게, 굵다가 가늘게 외곽선을 그리고 색을 칠해 메우세요.
문장마다 색을 다르게 칠하면 읽기 쉬워져요.

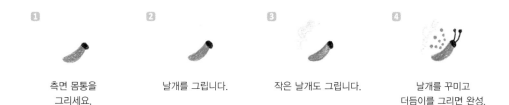

1 측면 몸통을
그리세요.

2 날개를 그립니다.

3 작은 날개도 그립니다.

4 날개를 꾸미고
더듬이를 그리면 완성.

1 동그라미를 그립니다.

2 동그라미 밖으로 선들을
여러 개 그립니다.

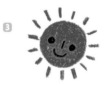

3 표정을 넣어보세요.

햇살이 너무 좋아 너랑 함께 걷고 싶어

굵은 글씨와 가는 글씨를 함께 리듬감 있게 써보세요.
굵은 글씨를 쓸 땐 진한 색으로 외곽선을 그린 후 다양한 색으로 칠하면 조금 더 즐거운 느낌을 줄 수 있어요.

다양한 나무 모양을
그리세요.

색을 칠하고 기둥을
그립니다.

열매와 무늬를
넣어줍니다.

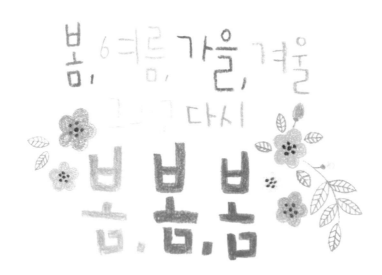

1 꽃 모양을
그립니다.

2 점으로 수술을
표현하고 줄기를 길게
늘어트립니다.

3 잎을 그리고
작은 꽃봉오리도
그리세요.

4 허전한 곳에
잎을 더 그립니다.

5 주위에 작은 꽃들을
더 그리세요.

봄여름가을겨울 그리고 다시 봄봄봄

다양한 색으로 계절감을 표현해주세요. 두꺼운 글씨엔 같은 계열의 다른 색들을 사용함으로써
반복되는 단어의 단조로움을 없애줄 수 있습니다.

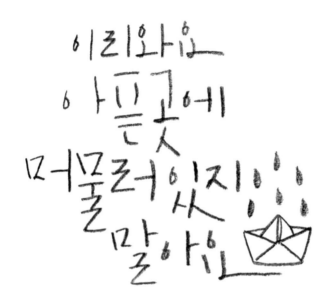

이리와요
아픈곳에
머물러있지
말아요

① 세숫대야를 그리듯이
밑부분을 먼저 그리고

② 윗부분을 뾰족하게
넣어주세요.

③ 입체감이 있도록
뒷부분을 그리고 접은 모양을
선으로 표현합니다.

④ 세모꼴에도 세로선을 넣어
접은 모양을 표현하고
마지막으로 빗방울을 그리세요.

연필은 쓸쓸한 느낌을 표현할 때 좋은 재료입니다.
'ㄹ'은 'ㄱ'과 'ㄹ'를 합쳐서 쓴다는 느낌으로 두 번에 걸쳐서 씁니다.
마지막 문장을 맺는 '요'를 쓸 때는 끝을 길게 빼주며 쓰세요.

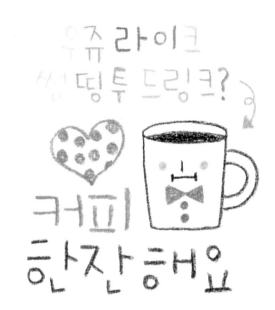

긴 타원의 컵 윗부분을
그립니다.

아래 몸통을
그리세요.

손잡이를 그리고 타원에
색을 칠해 커피를 표현합니다.

표정을 넣어주며
귀엽게 꾸며보세요.

우쥬라이크 썸띵투드링크? 커피 한잔해요

알록달록하게 다양한 색으로 글자를 쓰면 좀 더 발랄하고 귀여운 느낌을 줄 수 있어요.
강조하고 싶은 글자는 조금 더 크게 쓰기도 합니다.

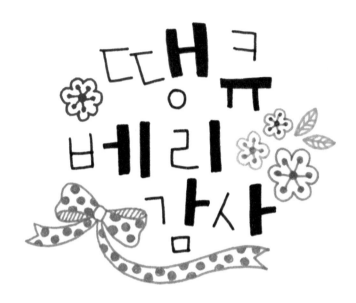

1

나비 모양의
리본을 그립니다.

2

빗금을 넣어주며
접힌 안쪽을 표현합니다.

3

리본꼬리를
그리세요.

4

도트를 찍어
꾸밉니다.

땡큐 베리 감사

자음은 얇게 모음은 두껍게 쓰며 통일성 있도록 재미있게 표현합니다.

팝콘같이 꽃 모양을
그립니다.

점을 찍어주세요.

선으로 이어줍니다.

잎도 그리세요.

 하트 모양의 날개를
그립니다.

 새 모양을 그리세요.

 색을 칠합니다.

 부리와 눈을 그리세요.

하늘 참 예쁘다

전체적으로 파스텔톤을 사용하면 봄처럼 따뜻하고 서정적인 느낌을 줄 수 있습니다.
글자 한 획마다 물방울처럼 흰 부분을 남겨놓고 색을 칠하면 입체감도 생겨요.

시트콤을 왜봐?
내 인생이 시트콤인데
ㄹㄹㄹ...

토끼탈의 형태를
그립니다.

색을 칠하고
머리카락을 칠하세요.

울고 있는 표정을
그립니다.

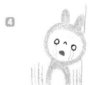

머리를 기대고 있는 벽을 그리고
주변으로 빗금을 넣어
우울한 느낌을 줍니다.

시트콤을 왜 봐? 내 인생이 시트콤인데 또르르

절망적인 느낌이 들도록 살짝 기울이며 획들을 자연스레 조금씩 구부려 씁니다.
'ㄴ'을 쓸 때는 각을 주지 말고 곡선으로 써보세요.

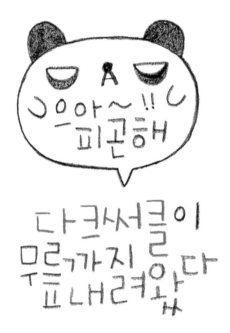

말풍선을 그립니다.

귀를 그리세요.

눈 코 입을 그립니다.

다크서클과 함께
손을 그립니다.

다크써클이 무릎까지 내려왔다

메시지와 어울리는 동물 모양의 말풍선을 그리면서 글을 쓰면 좀더 빨리 메시지의 의미를 전달할 수 있습니다.
글씨를 쓸 때는 한 줄로 쓰는 것보다 퍼즐을 맞추듯이 한 덩어리의 느낌으로 써보세요.

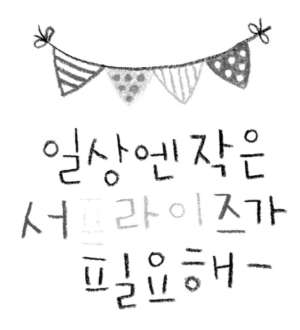

끈을 그리세요.

역삼각형의
가렌더를 그립니다.

무늬를 그리세요.

색을 칠합니다.

일상엔 작은 서프라이즈가 필요해

자음 'ㅇ'을 동그랗게 쓰면 귀여워요.
강조하고 싶은 서프라이즈는 파티 느낌이 나도록 알록달록 무지개 색으로 써보세요.

일상엔 작은
서프라이즈가
필요해

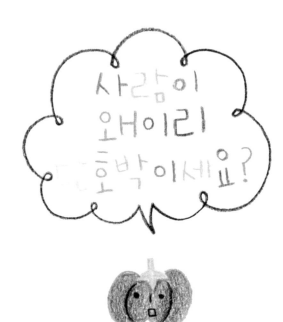

단호박 꼭지를
그립니다.

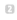

열매를 그린 후
색을 칠합니다.

메시지와 어울리는
표정을 넣어주세요.

사람이 왜 이리 단호박이세요?

말풍선 안에 메시지를 넣어서 재미있게 표현하세요.
일러스트와 같은 계열의 색상을 글자 하나하나에 사용하면 심심한 느낌을 주지 않아요.

연필

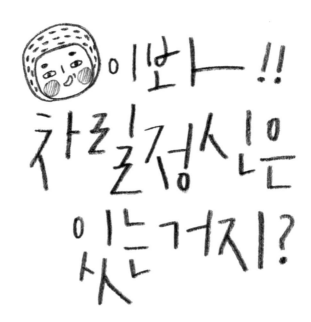

 얼굴을 그립니다.

 머리를 그려요.

 점선으로 머리카락을
표현합니다.

 한심하다는 듯한 표정의
썩소를 그리세요.

56

'ㅈ'과 'ㅊ'의 꼬리 획을 길게 빼며 써줍니다.
'ㄹ'은 'ㄱ'과 'z'를 합친 것처럼 쓰며 전체적으로 날카로운 느낌을 주세요.

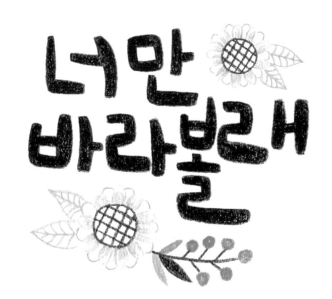

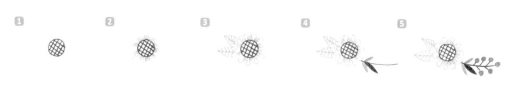

1 동그라미를 그린 후 벌집 모양을 어주세요.

2 꽃잎을 그립니다.

3 꽃잎 사이사이 선으로 겹쳐진 꽃잎을 그리고 잎을 그리세요.

4 줄기를 옆으로 길게 빼줍니다.

5 열매꽃을 그리세요.

너만 바라볼래

획의 끝은 얇게, 획의 몸통 부분은 두껍게 그립니다. 끝은 둥글게 마무리하세요.
색연필로 외곽선 안을 채웁니다.

사인펜

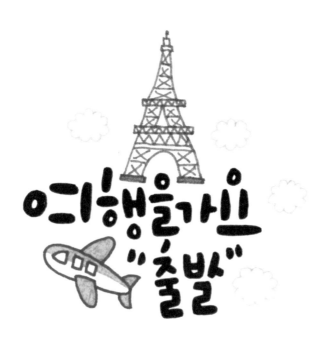

1 ▶ ▶

윗부분부터 차례대로 내려오며 그립니다.

2

철근 모양을 그리면 완성.

모음 'ㅕ'와 'ㅛ'의 획을 떼어내 강조하며 씁니다. 글자를 강조하는 방법으로는 다른 색이나
좀더 진한 색으로 쓰는 방법도 있지만 따옴표를 사용하여 강조하는 방법도 있습니다.

① 날개를 먼저 그리고
길쭉한 몸체를 그립니다.

② 반대쪽 날개도 그립니다.

③ 창문을 넣어주세요.

④ 색을 칠합니다.

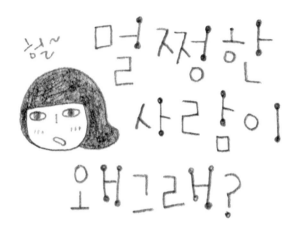

반달 모양의 얼굴형을
그립니다.

머리 모양을 그리고
연필로 안을 메우세요.

황당한 듯한
표정을 넣어줍니다.

멀쩡한 사람이 왜 그래?

일자로 떨어지는 모음의 획 아래위로 작은 점을 찍어서
재미있게 표현하세요.

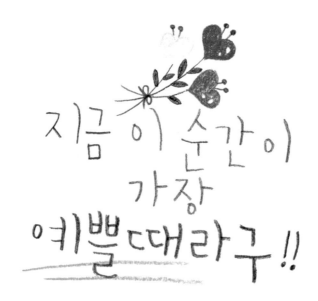

지금 이 순간이
가장
예쁠때라구!!

색연필로 하트 꽃을
그립니다.

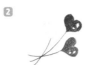

색을 칠하고 연필로
줄기를 그리세요.

잎을 그립니다.

수술을 넣어주고 색연필로
리본을 그려 꽃을 묶어주세요.

지금 이 순간이 가장 예쁠 때라구

연필을 사용할 때 강조하고 싶은 메시지가 있다면, 연한 H와 진한 2B를 함께 사용하세요.
H는 연하고 가늘게 써지며, 2B는 H보다 굵고 진하게 써집니다.
좀더 강조하고 싶다면 색연필로 밑줄도 그어보세요.

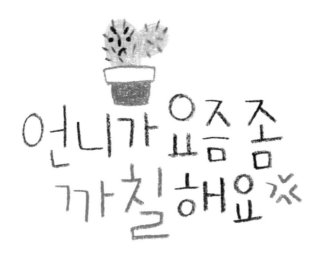

언니가 요즘 좀
까칠해요

화분을 그립니다.

선인장 형태를 그리세요.

색을 칠합니다.

선인장 가시를 그려준 후
선인장에 표정도 넣어보세요.

글자 하나하나를 정사각형에 넣는다는 느낌으로 쓰면 귀여운 느낌을 줄 수 있어요.
메시지의 의미를 조금 더 전달하고 싶다면 핏줄 표시처럼 작은 이미지의 포인트를 넣어보세요.

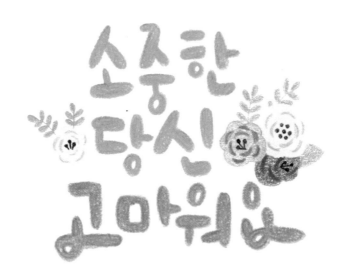

1

팝콘 모양의 세 송이 꽃을
그리세요.

2

색을 칠하고
수술을 그립니다.

3

좀더 진한 색으로 간단히
겹친 꽃을 표현하세요.

4

잎을 그리세요.

다른 자음들은 크게 쓰지만 'ㅇ'을 쓸 땐 작게 써보세요.
대신 'ㅇ'을 받쳐주는 모음들을 크게 쓰면서 균형을 맞춰주면 됩니다.

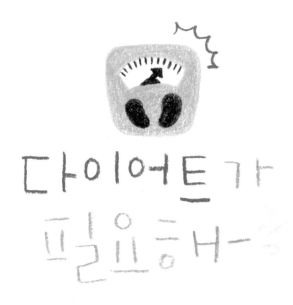

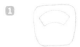

모서리가 둥근
체중계를 그린 후 눈금 칸을
그립니다.

색을 칠하세요.

발바닥 표시를
합니다.

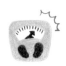

눈금표시를 해준 후
깜짝 놀라는 표시를
그리세요.

다이어트가 필요해

강조해야 하는 중요한 단어는 빨간색을 이용해서 써보세요.
땀방울처럼 메시지의 의미를 쉽게 파악할 수 있는 작은 포인트 그림을 넣어줘도 좋습니다.

색연필

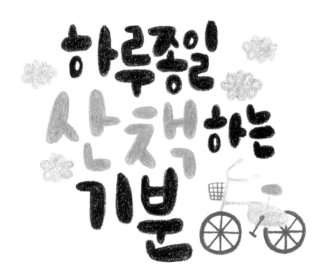

앞바퀴와 핸들을
그리세요.

몸체를 그립니다.

뒷바퀴도 그리세요.

페달과 안장, 바구니를
그리세요.

72

글자 크기를 크거나 작게 변화를 주며 써보세요.
주의할 점은 퍼즐을 맞추듯 자간 간격을 좁혀 한 덩어리처럼 보이게 쓰는 것입니다.

하루종일
하는
기분

친구야
영화나
보러가자~

직사각형을
그립니다.

뚜껑처럼 위쪽에도
직사각형을 그리세요.

빗금을 그립니다.

귀여운 표정을
넣어보세요.

친구야 영화나 보러가자

모든 획을 떨어트려서 씁니다.
딱딱한 느낌을 조금 줄이고 싶다면 'ㅂ'이나 'ㄹ'은 부드럽게 곡선으로 표현하세요.

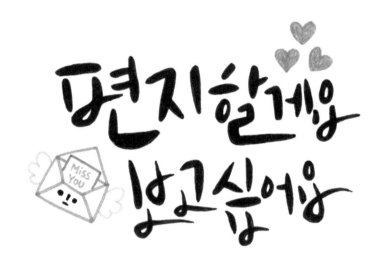

봉투 앞면을 그립니다.

편지지를 넣어주세요.

뒤편으로 봉투 뚜껑을
그리세요.

날개와 표정을 그려준 후
편지지에 작은 글씨도
써보세요.

편지할게요 보고싶어요

사인펜으로 끝을 조금 뾰족하게 빼주면서 외곽선을 그린 후 색을 채웁니다.
'ㅗ'와 'ㅛ'를 쓸 때는 꼬아서 한 번에 쓴 느낌으로 표현하세요.

편지할게양

보고싶어양

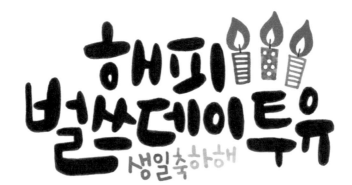

①	②	③	④
사각형을 그립니다.	무늬를 그리세요.	색을 칠하고 불꽃을 그립니다.	불꽃에 색을 칠해준 후 심지를 그리세요.

해피 벌쓰데이 투 유 생일 축하해

회의 면적이 넓을수록 자간을 좁게 맞춥니다.
전체적으로 동글한 느낌으로 귀엽게, 크고 작게 크기를 조절하며 재미있게 써보세요.

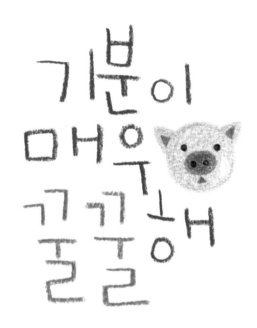

색연필

기분이 매우 꿀꿀해

동그라미를 그린 후
귀를 그리세요.

타원형의 코와 눈물을
먼저 그립니다.

색을 칠하세요.

눈과 입을 그려서
완성합니다.

기분이 매우 꿀꿀해

자음과 모음, 받침까지 정 사이즈로 정직하게 써줍니다.
대신 자간은 좁혀서 쓰고 빈 공간이 없도록 퍼즐처럼 글자들을 보기 좋게 끼워 맞추며 배치합니다.

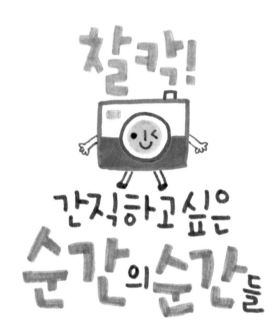

 사각형을 그린 후 안에
동그라미를 그리세요.

 렌즈를 칠하세요.

 색을 칠하고 버튼과 플래시를
그리세요.

 렌즈에 표정을 그리고
팔과 다리도 그립니다.

찰칵! 간직하고 싶은 순간의 순간들

메시지의 전체적인 형태가 아래로 갈수록 점점 넓어지도록 삼각형 형태로 글자를 맞춰줍니다.
얇을 글자와 굵은 글자를 함께 사용하여 심심하지 않게 재미를 주세요.

간직하고싶은

의 들

사인펜

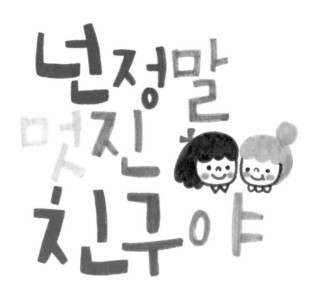

반달의 얼굴형을
그립니다.

머리 모양을
그립니다.

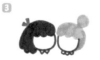

색을 칠하세요.

예쁘게 웃는 표정을
그립니다.

넌 정말 멋진 친구야

첫 번째 글자는 크게 쓰세요.
각 줄마다 다른 색상으로 써보고 같은 줄은 같은 계열로 약간의 변화를 주면서 쓰세요.
사인펜만의 다채로운 느낌으로 표현해보세요.

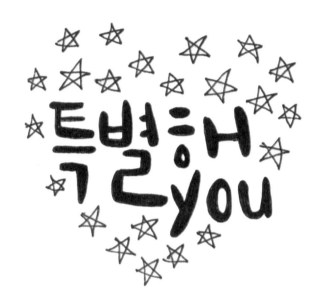

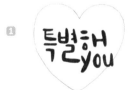

1 메시지를 쓴 후 주변으로 연하게
하트를 연필로 그리세요.

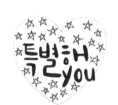

2 하트 안쪽으로
별들을 그립니다.

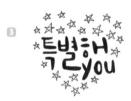

3 연필선은 지우개로 깨끗이 지우고
몇 개의 별은 노란색 색연필로
칠하세요.

특별해you

한글과 영문을 함께 써서 읽을 때 말이 될 수 있도록 재미있는 문장을 써보세요.
'별'의 'ㄹ' 받침을 크게 써서 다음 줄에 'YOU'를 쓸 수 있는 공간을 마련해
한 문장으로 보일 수 있도록 합니다.

특별하ㄴ
ㄹyou

사인펜

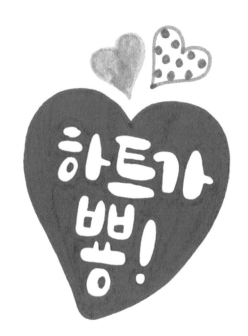

하트를 그립니다.

얇은 사인펜으로
획이 굵은 글자를 쓰세요.

바깥쪽으로
색을 칠합니다.

작은 하트도
뽕뽕 그리세요.

하트가 뿅!

메시지와 관련된 일러스트 안에 글씨를 쓰면 그 의미가 좀더 빠르고 강하게 다가오게 됩니다.
글자는 하트처럼 둥글고 사랑스럽게 표현하세요.
받침을 작게 가분수처럼 쓰면 귀여운 느낌을 줄 수 있어요.

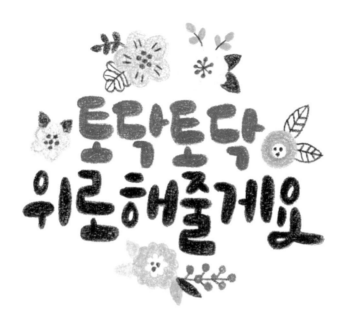

1 글자의 허전한 부분에
꽃을 그리세요.

2 선이나 점으로 수술을
그려 넣어줍니다.

3 다양한 모양의 잎을
그리세요.

4 길게 뻗은 줄기에 열매를
그려주면 완성.

토닥토닥 위로해줄게요

따뜻하고 부드러운 느낌의 메시지에는 색연필을 사용하는 것이 좋습니다.
뾰족하지 않게 모든 획을 둥글고 부드럽게 만들어주세요.

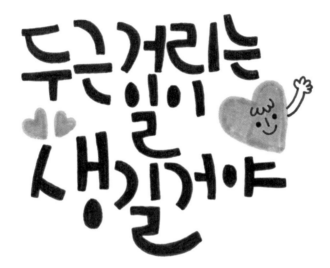

하트를 그립니다.

색을 칠하세요.

표정을 넣어봅니다.

인사하는 팔을 그리세요.

두근거리는 일이 생길 거야

'ㄱ' 'ㄴ'은 각을 주지 않고 부드러운 곡선으로 쓰세요. 'ㄷ' 'ㄹ'도 꺾는 부분을 곡선으로 부드럽게 표현합니다. 몇 개의 자음을 곡선으로 표현함으로써 딱딱한 느낌을 주지 않아 하트와 어울리는 글자 형태가 될 거예요.

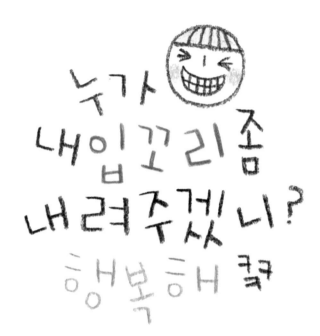

누가
내입꼬리좀
내려주겠니?
행복해 큭큭

동그라미를
그립니다.

위쪽에 가로선을 그어
머리 형태를 표현합니다.

즐거운 표정을
그리세요.

머리에 무늬도 넣어보고
볼 터치도 하세요.

누가 내 입꼬리 좀 내려주겠니? 행복해

기분이 좋거나 개구쟁이같이 발랄한 메시지를 쓸 때는
좌우로 삐뚤빼뚤하게 즐거운 마음으로 써보세요.

사인펜

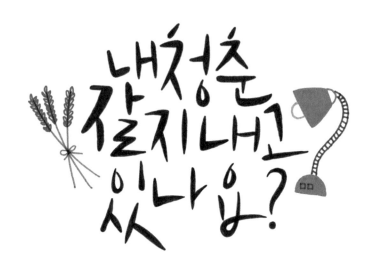

내청춘 잘지내고 있나요?

1 전등갓을 그립니다.

2 색을 칠하고
선을 그립니다.

3 받침대를 그리세요.

4 버튼과 전구를
그립니다.

내 청춘 잘 지내고 있나요?

'ㅈ'과 'ㅊ'을 강조하여 글자를 씁니다. 모든 획의 끝은 뾰족하게 빼주고
'ㄹ'은 지그재그로 한 번에 써보세요.

줄기를 그립니다.

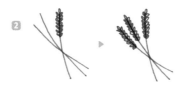

라벤더 꽃을 작은 타원형으로
그리세요.

리본으로 묶어
마무리합니다.

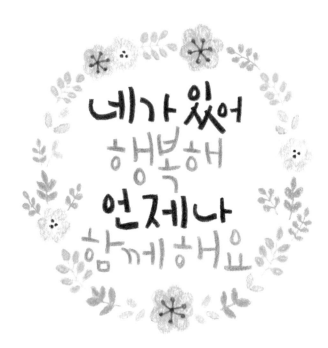

1	2	3	4
연필로 연하게 동그라미를 그린 후 꽃 몇 송이를 그리세요.	색을 칠하고 수술도 표시합니다.	큰 줄기의 잎들을 그리세요.	작은 줄기의 잎들을 허전한 곳에 그려서 메워준 후 지우개로 연필 부분은 지웁니다.

네가 있어 행복해 언제나 함께해요

'ㅇ'을 작게 쓰면 받침이나 모음을 크게 써서 어색하지 않게 균형을 맞춰줍니다.
행마다 색을 다르게 쓰면 보기에도 예쁘고 읽기에도 의미가 구분되어 편합니다.

사인펜

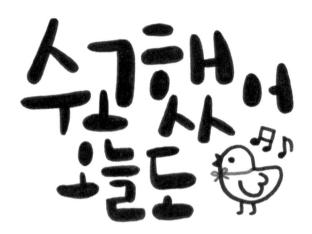

아기 새 형태를
그리세요.

부리와 날개를
그립니다.

눈을 그리고 다리도
그립니다.

리본을 묶어주고
음표도 주변에 그리세요.

수고했어 오늘도

글씨를 크거나 작게 한 덩어리로 보이도록 맞춰서 쓰세요.
'ㅇ'은 구멍 없이 메워서 써보세요.

1

초콜릿 부분을
모자처럼 그립니다.

2

동그란 아이스크림을
그리세요.

3

색을 칠하고
세모꼴 과자를
그립니다.

4

과자에 무늬를 넣어준 후
귀여운 표정까지
그려 넣으세요.

달콤하게 녹는 중

모음의 세로 획은 꺾어주고 받침은 비교적 크게 써보세요.
달콤한 색으로 의미 전달을 확실하게 합니다.

작은 동그라미를
그리세요.

타원의 꽃잎을
그립니다.

큰 꽃의 색을 칠하고
작은 꽃을 두 송이 더 그리세요.

색을 칠하고
잎을 그립니다.

이제 꽃을 피울 때도 됐지

언뜻 보면 정리가 되어 있지 않은 것처럼 보이지만 퍼즐처럼 큰 글씨와 작은 글씨를
끼워 맞추며 최대한 한 덩어리처럼 보이게 씁니다.
강조하고 싶은 글자는 조금 더 크게 써보세요.

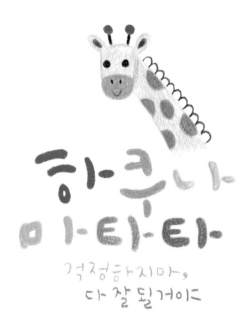

하쿠나
마타타

걱정하지마,
다 잘 될거이드

기린 얼굴과 목 형태를
그리세요.

색을 칠하고
목에 무늬를 칠합니다.

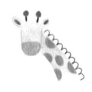

뿔과 갈기를
그립니다.

눈 코 입을
그리세요.

하쿠나마타타 걱정하지마, 다 잘될 거야

세로획과 가로획을 안쪽으로 살짝 곡선을 주며 씁니다.
모음의 획과 획 사이를 떨어트려서 써보세요.

먼저 리본을
그립니다.

리본을 색칠한 후
순서에 따라 신발
형태를 그리세요.

안쪽 부분도 선으로
표시하고 하이힐의 굽을
그립니다.

앞쪽에 흰 부분을 조금 남겨
색을 칠해 하이라이트를 주세요.
반대쪽 신발도 그립니다.

색을 칠해
마무리합니다.

모음 'ㅓ'와 'ㅔ'의 가로 획을 길게 빼주며 통일성을 줍니다.
무채색으로 쓰다가 색깔을 넣어주면 그 단어만 눈에 확 띄는 효과를 줄 수 있습니다.

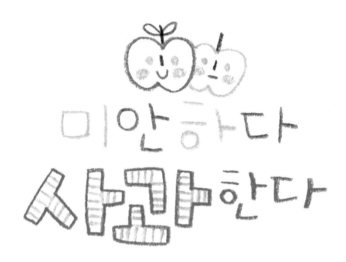

미안하다 사과한다

사과 형태를 라인으로만
그리세요.

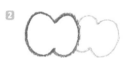

하나를 더 그립니다.

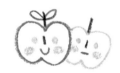

꼭지와 잎을 그린 뒤
귀여운 표정도 넣어보세요.

미안하다 사과한다

라인으로만 두꺼운 글씨를 그리고 그 안에 무늬를 넣어보세요.
간단하게 아기자기한 느낌을 줄 수 있습니다.

남의 인생 말고
네 인생을
살아봐

사슴코를 먼저 그리고 얼굴
형태를 잡아줍니다.

색을 칠하고 눈과 입을
그리세요.

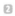
예쁜 뿔을
그립니다.

양옆으로 나뭇가지를 넣어
꾸며보세요.

남의 인생 말고 네 인생을 살아봐

과감하게 넓게 넓게 써줍니다. 'ㅁ'을 쓸 때는 'ㅣ'과 'ㄹ'를 합친 듯 두 번에 걸쳐서 쓰고
'ㄹ'은 지그재그로 한 번에 날카로운 느낌으로 써보세요.

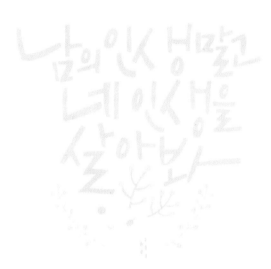

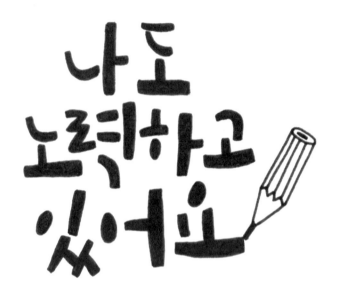

1

뒤쪽 심 부분을
그립니다.

2

몸통 부분을 그리세요.

3

뾰족한 심을 그리고

4

몸통 부분에 세로 선을
넣어보세요.

나도 노력하고 있어요

나뭇조각처럼 조금은 투박한 느낌으로 써보세요.
모음을 강조해서 굵고 크게 씁니다.

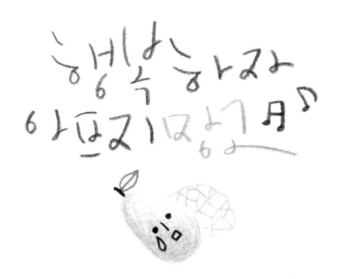

1 망고 형태를 그립니다.

2 색을 칠하세요.
아래쪽을 좀더 진하게
색칠합니다.

3 잎과 표정을 넣어주고
조각낸 망고를 그리세요.

행복하자 아프지 망고

모든 획들을 리본을 꼬듯 자연스럽게 꼬아서 써줍니다.
'ㅇ'은 숫자 '6'처럼 써보세요.

행복하자
아프지망고

 뚜껑을 그립니다.

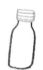 갈색병을 그리세요.

 파란색 띠지를
그립니다.

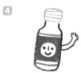 띠지 안에 표정을 넣어주고
팔을 그려 귀엽게
표현하세요.

118

너는 나의 피로회복제

말풍선 안에 글자를 넣어 조금 더 아기자기하고 귀엽게 표현하세요.
의미에 맞게 무채색과 유채색을 적절히 사용합니다.

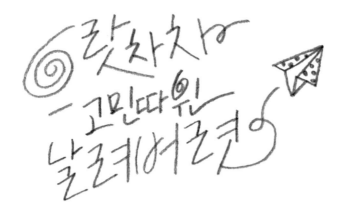

날개를 먼저 그립니다.

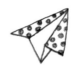

접힌 부분을 표현하세요.

도트 무늬를 넣어주세요.

으랏차차 고민 따윈 날려버렷

'ㅇ'을 회오리처럼 굴려주며 재미있게 써보세요.
'ㅅ'으로 종이비행기 궤적을 표현해줍니다.

혼자있고 싶으니, 다들 로그아웃 해줄래?

1

세모꼴의 전등갓을
그립니다.

2

전구를 그리세요.

3

무늬를 넣어주고
직선의 전선을 그립니다.

혼자 있고 싶으니 다들 로그아웃해줄래?

가늘고 연하게 써지는 HB와 두껍고 진하게 써지는 4B로 두 가지 연필을 섞어서 써보세요.
'ㄹ'을 강조하며 위쪽은 날카롭고 아래로 갈수록 부드럽게 한 번에 써보세요.

사각형 4개를 그리세요.

별과 달을 그립니다.

별과 달을 제외한 곳을 칠하세요.

중성펜+색연필

내 마음에도 꽃이 피어써어요

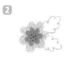

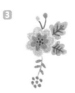

큰 꽃을 먼저 그리고
안에 작은 꽃을 그립니다.

잎을 그립니다.

위쪽엔 작은 꽃송이를, 아래쪽엔
보라색 열매 꽃을 그리세요.

파란색 열매를 하나 더 그리고
허전한 곳엔 작은 꽃을 그립니다.

내 마음에도 꽃이 피었어요

손에 힘을 살짝 빼고 한 자 한 자 길게 써보세요.
세로로 글자를 쓰면 조금 더 서정적인 느낌을 줄 수 있습니다.

사인펜

사랑비가 내려요

접은 형태의 세모꼴
우산 모양을 그리세요.

세로 선을 넣어줍니다.

우산대를 그린 후

손잡이를 그립니다.

사랑비가 내려와

흐르는 물줄기처럼 부드러운 느낌으로 표현합니다.
'ㄹ'도 곡선으로 부드럽게 쓰세요.

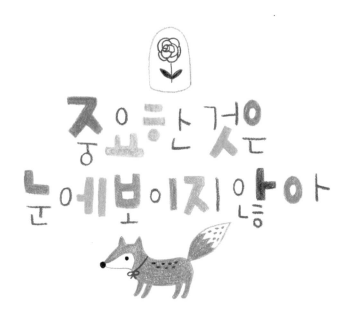

 꽃봉오리처럼
그리다가

 한 겹씩 한 겹씩 꽃잎을 둘러주며
꽃송이를 만들어줍니다.

 줄기와 잎을 그리세요.

 유리관을 그리세요.

중요한 것은 눈에 보이지 않아

자음과 모음을 번갈아서 두껍게 그립니다. 다양한 색을 사용해 지루하지 않게 아기자기하게 표현하세요.

여우코를 먼저 그리고
얼굴과 몸통을 그립니다.

다리와 꼬리를 그리세요.

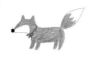

색을 칠합니다.

몸과 꼬리에 무늬를 넣고
눈도 그리세요.

왠지 좋은 일이
생길것같아

귀부터 그리세요.

뒷다리와 꼬리를 그려주며
고양이 형태를 완성시킵니다.

색을 칠하세요.

고깔모자를 씌우고
눈 코 입을 그리세요.

왠지 좋은 일이 생길 것 같아

'ㅇ'을 강조하며 선이 아닌 면으로 알록달록한 색으로 칠하면서
귀엽게 표현하세요.

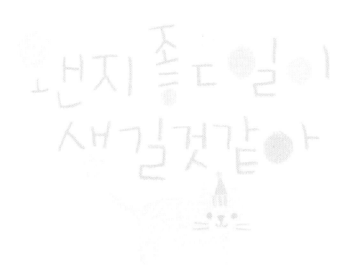

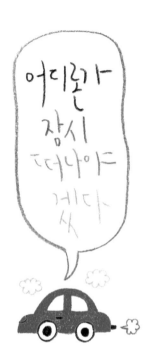

1

바퀴를 그리세요.

2

선으로 자동차 형태를
잡아줍니다.

3

창문을 제외하고
색을 칠하세요.

4

구름을 그려볼까요?

어디론가 잠시 떠나야겠다

손에 힘을 빼고 지친 듯한 느낌으로 길게 빼며 써줍니다.
검은색이나 회색 같은 무채색을 사용하면 메시지의 의미와 어울리겠죠?

언제나
반짝반짝
빛나길바래

1 제일 큰 별을
먼저 그리세요.

2 허전한 부분에 별을 끼워
넣어주며 그립니다.

3 회색의 작은 별들도
넣어주세요.

4 큰 별에는 표정을 넣어
재미있게 표현하세요.

언제나 반짝반짝 빛나길 바래

자음을 위쪽으로 배치하며 모음은 길쭉길쭉하게 써줍니다. 받침은 작게 쓰세요.
'반짝반짝'을 비뚤빼뚤하게 쓰며 반복적인 단어의 지루함을 없애보세요.

언제나
반짝반짝
빛나길바래

① 얼굴형을 그립니다.

② 얼굴에 'ㄱ'자를 그리며
머리 스타일을 표현하세요.

③ 몸을 그립니다.

④ 반대쪽 다리와 귀찮은 듯한
표정을 그려 넣어주면 완성.

'ㅂ'에 각을 주지 않고 부드럽게 동글동글 귀여운 느낌으로 2획에 걸쳐 써보세요.
'ㄹ'도 각을 주지 않은 채 한 번에 부드럽게 써줍니다.
연필을 뾰족하게 해서 작은 글씨를, 뭉툭한 심으로는 굵고 큰 글씨를 씁니다.

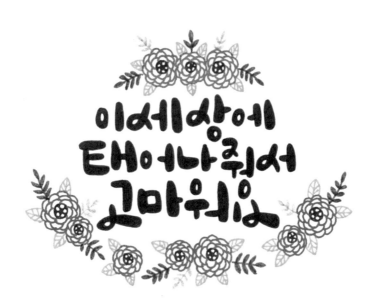

 갈색 동그라미로
수술을 표현합니다.

 꽃잎을 겹쳐서 풍성하게 그립니다.

이 세상에 태어나줘서 고마워요

'ㅈ'과 'ㅅ'을 꼬아주며 한 번에 써보세요.
글씨에 통통하게 두께를 주면서 사랑스러운 느낌을 표현합니다.

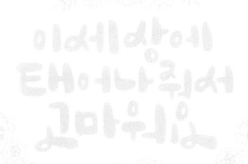

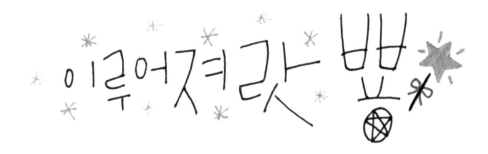

별을 그리세요.

색을 칠하고
막대를 선으로 그어줍니다.

빨간 리본을 그려주며
꾸미세요.

이루어져랏 뿅

'ㄹ'을 쓸 때는 위쪽은 크게 아래쪽은 작게 쓰세요.
대체적으로 'ㄹ'과 'ㅈ'을 강조하며 뒤로 갈수록 깔때기 모양처럼 점점 커지게 써줍니다.

이루어져랏 뿅

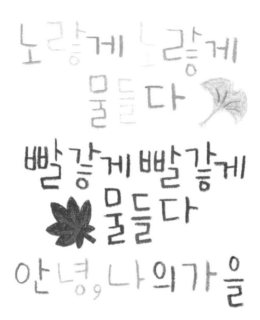

노랗게 노랗게
물들다

빨갛게 빨갛게
물들다

안녕, 나의 가을

가운데가 'V'로 들어가도록
부채꼴 모양을 그립니다.

오목하게
꽃줄기를 그린 후

색을 칠하고

잎맥을 그립니다.

노랗게 노랗게 물들다 빨갛게 빨갛게 물들다 안녕, 나의 가을

같은 계열의 다른 색깔을 단어의 의미에 맞게 쓰며 계절감을 나타냅니다.
전체적으로 귀여운 느낌으로 또박또박 써보세요.

1️⃣	2️⃣	3️⃣	4️⃣
가운데 부분을 먼저 그려주며	뾰족뾰족한 단풍잎 모양을 그리세요.	색을 칠하고	잎맥을 그립니다.

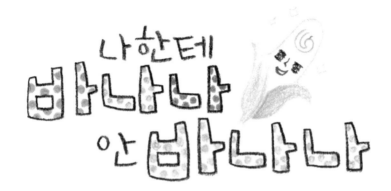

나한테
바나나
안 바나나

1 왼쪽 바나나 껍질을 먼저 그리고 오른쪽을 그립니다.

2 껍질에 색을 칠하고 속 열매를 그립니다.

3 표정을 그리세요.

나한테 바나나 안 바나나

강조하고 싶은 단어는 그림을 그리듯 외곽선을 그리고 다양한 색깔과 무늬를 넣어 표현해보세요.
귀여운 일러스트와 잘 어울립니다.

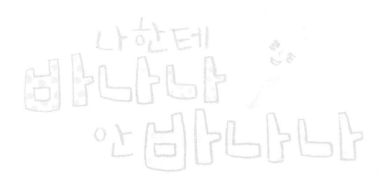

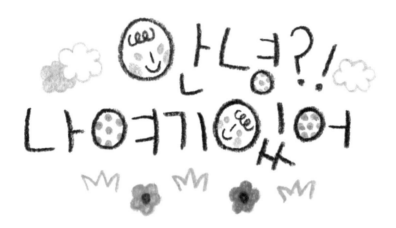

1

글자를 쓰고
크기가 큰 'ㅇ'에
얼굴 표정을 그립니다.

2

나머지 'ㅇ'에는 다양한 색으로
도트 무늬를 넣으세요.

3

구름을 그리세요.

4

잔디와 꽃을 그립니다.

글자를 그림처럼 표현해봅니다.
'ㅇ'에 얼굴 표정을 넣는다던가 도트 무늬를 넣고 주변 배경도 꾸미면서 그림 같은 메시지를 써보세요.

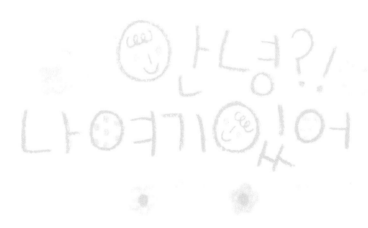

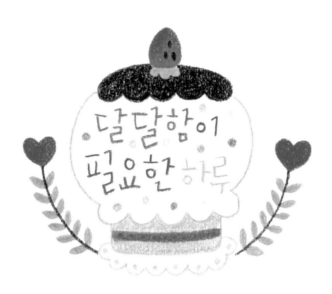

딸기를 먼저 그리고
초콜릿 부분을 그리세요.

초콜릿을 그리고
글씨를 감싸며 케이크
모양을 완성시킵니다.

색을 칠하고
레이스 받침대도
그리세요.

양옆을 하트 꽃
줄기로 꾸밉니다.

달달함이 필요한 하루

모음의 획을 안으로 꺾어주며 글자가 그림처럼 보이도록 달콤한 색깔을 선택해 쓰세요.
일러스트가 귀여울 땐 글자도 정사각형에 들어가는 느낌으로 귀엽게 써줍니다.

사인펜

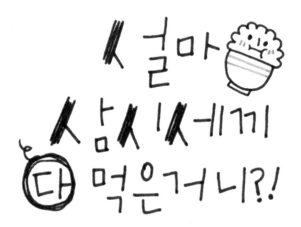

반달 모양의 공기를
먼저 그립니다.

밥을 그리세요.

귀여운 표정을
넣어볼까요?

설마 삼시 세 끼 다 먹은 거니?!

메시지에 많이 들어가는 자음을 찾아서 강조하세요. 이 메시지에서는 'ㅅ'을 강조합니다.
펜을 2~3번 위아래로 왔다 갔다 하며 굵게 만들어주세요.

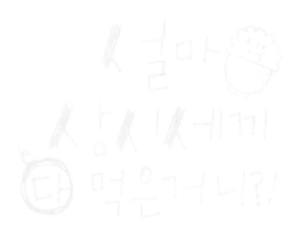

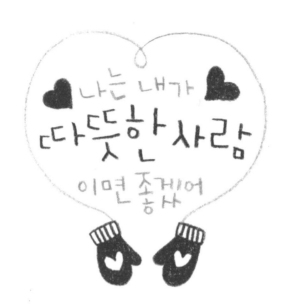

글자 위에
하트를 그린 뒤,

글자 아래에
벙어리장갑을 그립니다.

글자를 감싸며 하트 모양의
끈을 그립니다.

나는 내가 따뜻한 사람이면 좋겠어

두 가지 색으로만 글씨와 그림을 써보세요. 통일성도 있고 세련된 느낌도 줄 수 있습니다.
겨울 느낌이 들도록 회색과 빨간색을 사용했어요. 강조하고 싶은 글자는 크게 쓰면 좋아요.

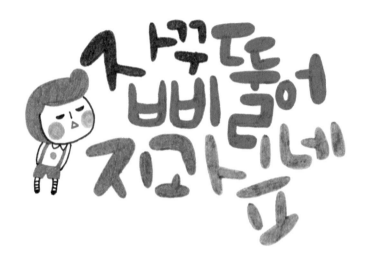

얼굴을 먼저 그리고
머리 스타일을 그립니다.

머리에 색을 칠하고 한쪽으로
치우친 상체를 그립니다.

팔다리를 그리세요.

재미있는 표정을
그리세요.

자꾸 삐뚤어지고 싶네

한 자씩 볼 때는 규칙이 없이 정리되지 않은 느낌으로 삐뚤빼뚤해 보이지만
한 덩어리의 메시지로 보이도록 레이아웃을 정해놓고 쓰면 정돈되어 보입니다.
불규칙적인 글씨일수록 단어마다 색으로 구분하면 읽기 편합니다.

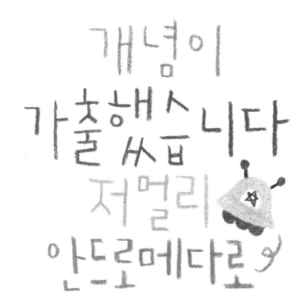

개념이
가출했습니다
쓥
저멀리
안드로메다로

날개 부분을
먼저 그립니다.

모자처럼 그리세요.

불 모양을 넣고.

레이저를 그리세요.

개념이 가출했습니다 저 멀리 안드로메다로

한 줄 한 줄씩 행마다 다른 색을 사용해서 써보세요.
직사각형에 글자를 채워 넣는 느낌으로 세로로 길쭉하게 씁니다.

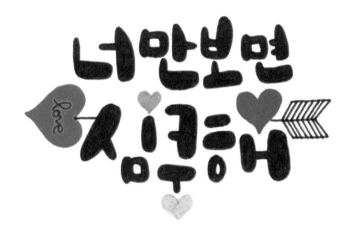

 글자 중간중간 하트를
넣어줍니다.

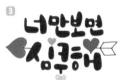 화살촉의 큰
하트를 그리세요.

화살의 깃털을 그리세요.

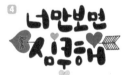 하트에 love를 씁니다.

너만 보면 심쿵해

글자를 그림처럼 일러스트와 합쳐서 표현하세요.
특히 쿵을 쓸 땐 'ㅇ' 대신 하트를 넣어보세요. 의미가 쉽게 전달될 거예요.

괜찮아,
괜찮아요

몸통을 그리고
안에 반달 모양으로
날개를 표시합니다.

날개만 색을 칠한 뒤
눈과 부리를 그리세요.

아래쪽에 새장을
그립니다.

철창살을
그려주세요.

괜찮아, 괜찮아요

거친 느낌으로 2~3번 왔다 갔다 덧칠하며 날카로운 느낌으로 쓰세요.
의미 전달을 강하게 할 때 좋은 방법이에요.

 큰 동그라미를
먼저 그리고 안에 작은
동그라미를 그리세요.

 색을 칠합니다.

 갈색으로 중앙을
메우세요.

 갈색 점을 중심으로
선을 그립니다.

미소 짓는 듯한 곡선으로 글씨를 써보세요. 일러스트도 메시지에 따라 곡선으로 그리면 좋아요.
전체적으로 딱딱한 느낌이 든다면 'ㅂ'을 각을 주지 않고
곡선으로 표현하면서 부드러운 느낌도 들 수 있도록 씁니다.

동그라미 꽃을 간격을 주며
그리세요.

줄기로 꽃들을 이어준 후
잎을 그립니다.

작은 꽃들로 꾸미세요.

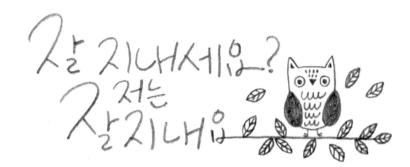

잘 지내세요?
저는
잘 지내요

귀를 먼저 그리면서
몸통을 그리세요.

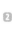

날개와 다리를
그립니다.

날개에 색을 칠하고
눈과 부리를 그리세요.

연필을 굴려가며
몸통에 털을 표현하세요.

잘 지내세요? 저는 잘 지내요

'ㅈ'을 강조하면서 둥글고 부드럽게 크게 쓰세요. 'ㅛ'의 끝 획을 길게 빼면서 나뭇가지로 변화시켜줍니다.
그림을 넣지 않고 끝 획만 길게 빼면 그리움을 강조할 수 있어요.

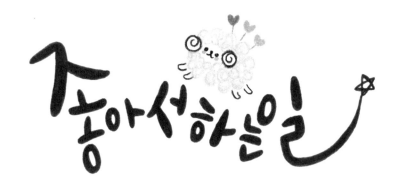

1 동글동글한 뿔을
그리세요.

2 구름 모양의 털을
그립니다.

3 색연필을 굴려가며
색을 칠하고 다리를 그리세요.

4 눈 코 입을 그리고
하트 꽃도 그립니다.

즐거움을 표현하기 위해서 물결 모양처럼 써보세요.
첫 글자와 마지막 글자는 과감하게 크게 쓰거나 끝을 길게 빼봅니다.

좋아서하는일

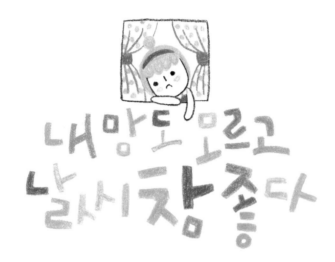

 팔을 먼저 그리고
얼굴형을 그립니다.

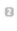 머리 스타일을
그리세요.

 색을 칠하고
나머지 팔을
그립니다.

 얼굴 표정을 넣어주고
사각형으로
창문을 그리세요.

 커튼을 그립니다.

내 맘도 모르고 날씨 참 좋다

자음과 모음이 따로따로 보이도록 색깔을 전부 다르게 사용하며 칠합니다.
뒤숭숭하고 복잡한, 정리되지 않은 마음을 표현할 수 있겠죠?

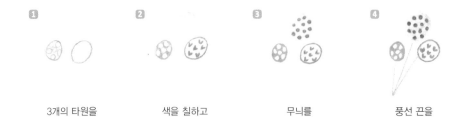

1 3개의 타원을
다양한 크기로 그립니다.

2 색을 칠하고

3 무늬를
넣어보세요.

4 풍선 끈을
그립니다.

설레임을 잊지 말아요

리본처럼 부드럽게 씁니다 '설'과 '레', '잊'과 '지'를 합쳐서 재미있게 써보세요.
읽을 때는 불편할 수도 있지만 개성 있게 표현할 수 있답니다.

우리 데이트나 할까잉?

① 잔 윗부분을 타원으로 표현합니다.

② 볼을 그리세요.

③ 와인잔 베이스도 그리세요.

④ 잔 안 와인의 색을 칠합니다.

우리 데이트나 할까요?

'ㄷ'과 'ㄹ'의 'ㄴ' 부분은 부드럽게 써보세요.
자음이 크면 모음을 작게, 모음이 크면, 자음을 작게 해서 균형을 맞춰줍니다.

귀여움은 잠시넣어둬ー

'V' 하는 손을
먼저 그리세요.

얼굴을 그립니다.

뽀글 머리를
그리세요.

머리에 색을 칠하고
표정을 넣어줍니다.

174

귀여움은 잠시 넣어둬

정사각형이나 원고지에 딱 맞게 쓰듯이 또박또박 써보세요.
정색하는 느낌으로 띄어쓰기는 살짝 무시합니다.

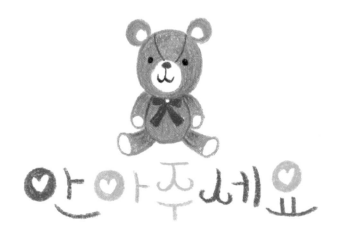

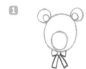

큰 동그라미로 얼굴을
그리고 귀와 리본을
차례대로 그립니다.

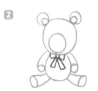

배를 그린 후에
팔과 다리를 그리세요.

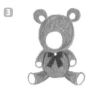

색을 칠합니다.
배와 팔 다리의 경계선은
좀 더 진한 색으로
강하게 표현하세요.

눈 코 입을 그리세요.

안아주세요

알록달록 다양한 색으로 꾸며주거나 모든 획에 곡선을 주면 아기자기 귀여운 메시지를 표현할 수 있습니다.
'ㅇ'은 하트 모양을 넣고 칠해주면 더 깜찍한 느낌이 들겠죠?

1

나뭇가지를 그립니다.

2

빨간 동그란 열매를 칠하세요.

3

잎을 그립니다.

달콤한 향기가 나지 않아도 당신은 충분히 아름다워요

아무 생각 없이 쓴 것처럼 불규칙하게 씁니다.
크게 썼다가 작게 썼다가 넓게 썼다가 좁게 썼다가 자유롭게 써보세요.
대신 자간은 좁게 퍼즐을 맞추듯 한 덩어리가 되어 보이게 하는 것 잊지 마세요.

검정펜+색연필

꿈꿀 수 있다면
할 수 있어요

땅콩 모양을 먼저 그린 후
얼굴이 들어갈 작은 동그라미를
그립니다.

아랫부분을
반으로 나눈 후
줄무늬를 만들어주세요.

꽃무늬를 그립니다.

표정을 넣어주세요.

꿈꿀 수 있다면 할 수 있어요

모든 글자를 크기에 구애받지 않고 써보세요. 다만 빈틈을 줄여가며 퍼즐을 맞추듯
글자들을 서로 끼워가며 한 그룹처럼 만들어주면 좋아요.
'ㄹ'을 물결처럼 각을 주지 않고 부드럽게 흘리듯 표현합니다.

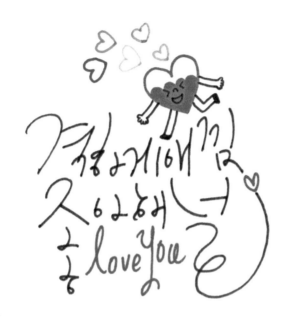

하트를 그리세요.

3분의 2정도만
색을 칠합니다.

의인화시키며
팔과 다리를 그리세요.

눈 코 입을 그려준 뒤
작은 하트들을 그리세요.

격하게 애낌 좋아해 널 love you

낙서를 하듯 검정펜과 색 펜으로 자유롭게 흘려 씁니다.
'ㅎ'의 경우 왼쪽으로 한 번, 오른쪽으로 한 번 꼬아서 획을 떼지 않고 써보세요.
'ㄹ'을 쓸 때도 리본을 굴리듯 부드럽게 써줍니다.

검정펜+색연필

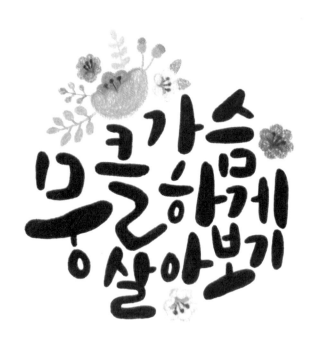

레이스 모양으로 앞 꽃잎을
먼저 그려 색칠한 후
뒤쪽 꽃잎을 그립니다.

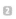

뒤쪽 꽃잎도 색을 칠하고
수술을 선으로 표현합니다.
꽃송이도 그리세요.

잎줄기들을 그립니다.

잎줄기 사이로
작은 꽃을 그리세요.

강한 느낌이 들지 않도록 끝부분을 둥글게 마무리해주세요.
강조하고 싶은 단어는 크게 쓰며 전체적으로 동그라미 안에 글씨와 그림을
함께 넣는다는 생각으로 씁니다. 허전한 곳에는 작은 꽃들을 넣어주세요.

색연필

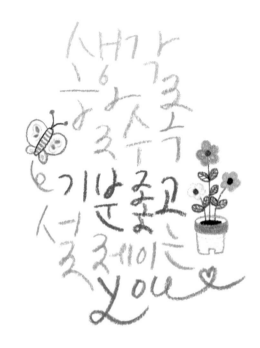

타원을 그린 후
두께를 줍니다.

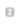

밑부분을 그려주며
화분을 완성합니다.

화분에 무늬를 주고
그 위로 꽃송이를
그리세요.

꽃에 색을 칠하고
줄기를 그립니다.

잎을 그리세요.

생각할수록 기분 좋고 설레이는 you

모음 'ㅏ'는 숫자 '2'를 쓰듯이, 자음 'ㄹ'은 숫자 '3'을 쓰듯이 한 번에 꼬아가며 써보세요.
'ㅏ'와 'ㄹ'을 모두 같은 스타일로 쓰면서 통일성을 줍니다.

 길쭉한 타원으로
몸통을 그립니다.

 날개를 그리세요.

 날개에 무늬를 넣어주고

 더듬이를 그립니다.

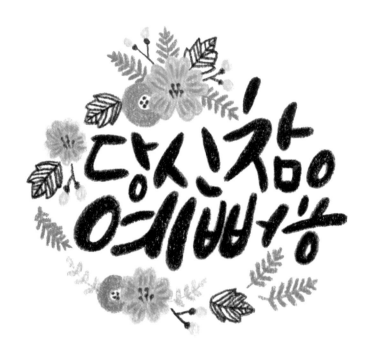

 1

하트 모양을 연결해
꽃을 그리세요.

2

세로무늬와 수술을
그리고 옆에 둥근 꽃을
그립니다.

3

둥근 꽃에 색을 칠하고
잎을 그리세요.

4

라인으로만 검은색
잎을 그립니다.

5

노란 꽃망울들을
그립니다.

당신 참 예뻐용

윗줄은 왼쪽으로 아랫줄은 오른쪽으로 기울여서 써보세요.
애교 있는 메시지에 맞게 날카로움은 빼고 끝을 둥글게 그려주며 마무리하세요.

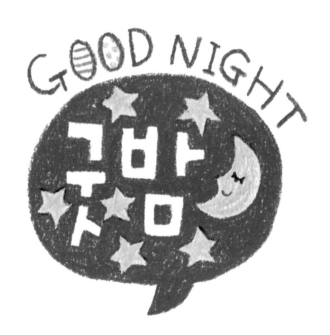

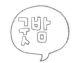

말풍선을 그린 후
외곽선으로 글자를 써보세요.

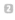

별과 달을
먼저 그립니다.

바탕색을 칠하세요.

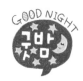

말풍선 밖으로
'GOOD NIGHT'를 쓰세요.

GOOD NIGHT 굿밤

말풍선에 글자와 그림을 함께 넣어
스티커처럼 귀엽게 표현해보세요.

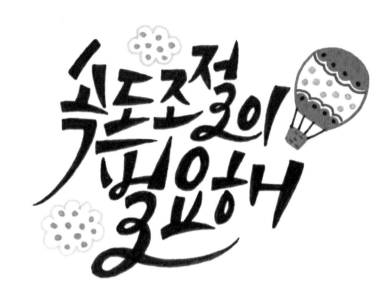

풍선을 그립니다.

레이스 무늬를 그리세요.

풍선에 동그란 도트 무늬를 넣고
바구니도 그립니다.

바구니와 풍선을
선으로 이어주세요.

획의 마지막은 뾰족하고 날카롭게 만들며 의지를 전달하는 메시지에 알맞게 써줍니다.
대신 자음 'ㄹ'은 부드럽게 꼬아 귀여운 일러스트와 어울리게 부드러운 느낌도 살짝 주면 좋아요.

사인펜

에라~ 될대로 되라~

인생 뭐 없다!!

귀를 먼저 그립니다.

머리를 괴고 있는
상체를 그리세요.

하체를 그립니다.

눈 코 입을 그리세요.

194

인생 뭐 없다!!

반듯하게 귀여운 느낌으로 써줍니다.
글자에 두께를 주어 글자가 서 있는 느낌으로 재미있게 표현하세요.

토끼 얼굴을
그리세요.

포개진 팔을
그립니다.

울고 있는 표정을 넣어주고
옆에 전등갓을 그리세요.

전등을
완성합니다.

오늘은 왠지 우울해

쓸쓸하고 우울한 느낌을 낼 때는 연필을 사용하는 것이 가장 쉬워요.
아래로 흘러내리듯이 글자를 써보세요. 'ㅇ'과 'ㄹ'의 꼬리를 길게 하여 글자에 특징을 줍니다.

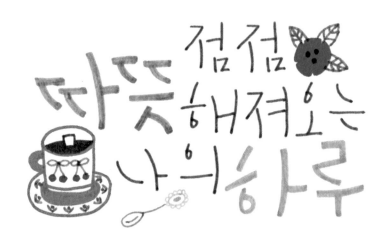

사인펜

타원을 먼저 그린 후
아래 기둥을 그립니다.

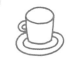
손잡이를 그리고
컵 받침을 그리세요.

코코아와 마시멜로를
그리세요.

컵과 컵 받침에
패턴을 넣어줍니다.

198

점점 따뜻해져오는 나의 하루

크기와 굵기를 다르게 해서 메시지를 씁니다.
같은 색으로 쓰다가 포인트 색깔을 넣어주면 메시지에 생기가 생겨요.
'ㅇ'은 작게 'ㅈ'은 마지막 획을 길게 쓰세요.

티스푼 장식을 그립니다.

막대 부분을 그리세요.

동그란 손잡이를 그려주며
마무리하세요.

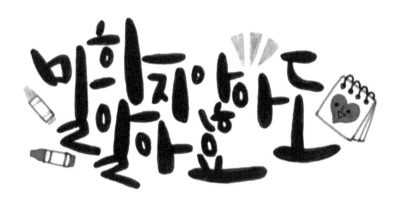

사각형을 그립니다.

종이가 겹쳐진 모양을 그리고
위쪽엔 작은 동그라미를 그리세요.

스프링을 그립니다.

하트를 그리세요.

말하지 않아도 알아요

자음보다 모음을 크게 강조해서 씁니다.
모음의 세로 획은 세로로 길게, 가로 획은 가로로 길게 써보세요. 받침도 모음보다 작게 쓰세요.

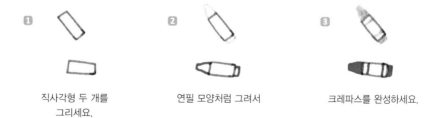

1 직사각형 두 개를 그리세요.

2 연필 모양처럼 그려서

3 크레파스를 완성하세요.

사인펜

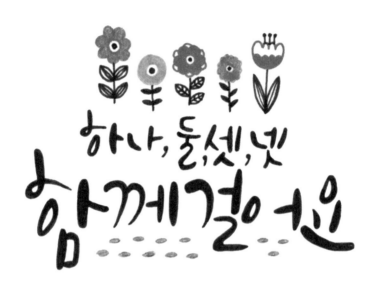

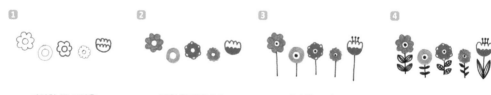

1 다양한 꽃 모양을
선으로 그리세요.

2 색을 칠해줍니다.

3 수술을 그리고
줄기를 그리세요.

4 각기 다른 모양의
잎들을 그립니다.

하나, 둘, 셋, 넷 함께 걸어요

붓으로 쓴 듯한 느낌이 들도록 굵은 부분과 얇은 부분을 어색하지 않도록 적절히 표현해봅니다.
획의 처음은 굵고 끝은 가늘게 마무리하세요.

중성펜+연필

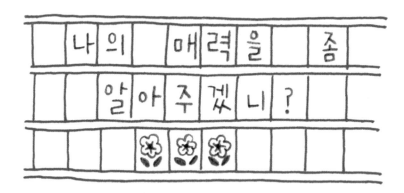

가로선을 그어줍니다.

세로 선을 그어 칸을 나눕니다.
메시지를 쓰세요.

꽃송이를 그립니다.

잎을 그리세요.

나의 매력을 좀 알아주겠니?

진지하게 질문을 하는 재미있는 메시지인데요.
원고지 선을 그려 그 안에 글자를 쓴다면 메시지의 느낌을 살릴 수 있겠죠?
사각형에 들어가도록 또박또박 써줍니다. 원고지 칸에 쓰는 만큼 띄어쓰기는 꼭 하세요.

나의　　매력을　　좀
알아주겠니?

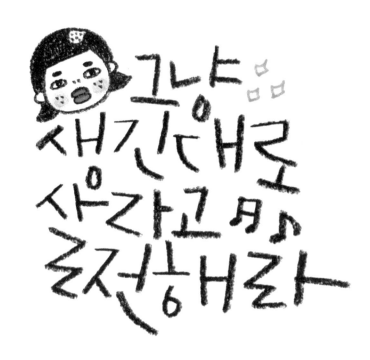

얼굴과 귀를 그리세요.

단발머리를 그립니다.

눈 코 입을 그리세요.

볼과 입술을 칠하고
반짝이는 아이콘을 넣어줍니다.

그냥 생긴대로 살라고 전해라

삐뚤빼뚤하게 내 멋대로의 느낌이 들도록 불규칙적으로 쓰세요.
대신 자간은 최대한 붙여서 그룹에서 떨어지지 않게 만듭니다.
'ㄹ'은 'z'를 한 개 또는 두 개 붙여쓰듯 써보세요.

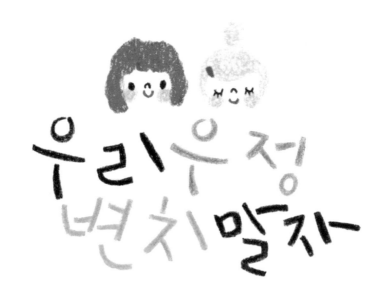

① 색연필을 굴려주며
머리카락을 그립니다.

② 더 진한 색으로 굴려가며
덧칠합니다.

③ 눈 코 입을 그리세요.

우리 우정 변치 말자

글자의 배열을 왼쪽 오른쪽으로 기울여가며 의지하는 느낌으로 써보세요.

1
색연필을 굴려
머리카락을 그립니다.

2
빨간색으로 핀을
표현하세요.

3
눈 코 입을 그리세요.

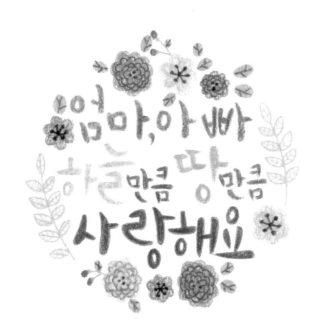

1

팝콘 같은 꽃송이를
그립니다.

2

색을 칠하세요.

3

선으로 겹쳐진 꽃잎을
표현합니다.

엄마아빠 하늘만큼 땅만큼 사랑해요

단정한 느낌이 들도록 써줍니다. 강조하고 싶은 단어는 크게, 색깔도 다양하게 써보세요.

1	2	3	4
꽃송이를 그리세요.	점을 찍고 선으로 이어주며 수술을 그립니다.	꽃망울을 그리고	잎을 그리세요.

나 요즘 너무 힘들어 아마도 슬럼프인가봐

구름 모양을
그립니다.

먹구름이 되도록
회색으로 칠하세요.

구름 위로 시든 새싹을
그립니다.

힘든 표정을
넣어주세요.

나 요즘 너무 힘들어 아마도 슬럼프인가 봐

슬럼프의 'ㅍ'을 기울여 메시지의 감정을 표현했어요.

인가봐

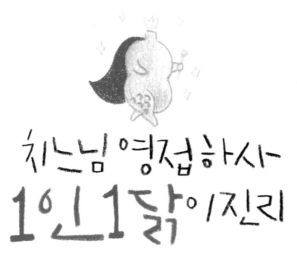

치느님 영접하사
1인 1닭이 진리

걸어가는 통닭 몸통을
그립니다.

날개를 그리고 색을
칠하세요. 다리 부분에
닭살을 표현합니다.

망토와 봉을
쥐여주세요.

색을 칠하고 왕관을
씌워줍니다. 주변에 반짝이는
아이콘들도 넣어주세요.

치느님 영접하사 1인 1닭이 진리

색연필로 한 획 한 획 힘을 주며 쓰세요.
재미있는 메시지의 느낌이 살도록 불규칙적으로 획의 방향을 마음대로 써줍니다.
불규칙한 방향으로 쓰는 대신 글자의 크기와 열은 맞춰주세요.

치느님 영접하사
1인 1닭이 진리

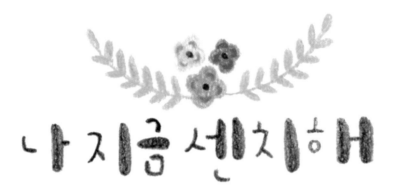

1 **2** **3** **4**

세 개의 꽃송이를 색을 칠하세요. 꽃송이 양쪽으로 줄기를 잎을 그립니다.
그립니다. 그리세요.

자음은 작게 모음은 크게, 자음은 가늘게 모음은 굵게 규칙을 주며 씁니다.
연필로 메시지를 쓰면 우울한 느낌도 서정적이면서 차분한 느낌으로 표현됩니다.

나 지금 센치해

도넛 두 개를
포개어 그립니다.

초코를 그리세요.

색연필로 자연스럽게
색칠합니다.

먹방계의 떠오르는 샛별

딱딱하게 각을 주며 쓰세요.
길쭉길쭉 큼직큼직하고 시원하게 써줍니다.

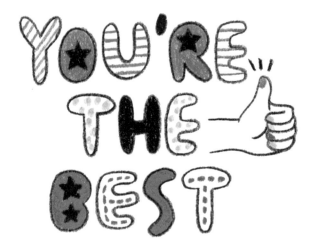

1 검은색 색연필로
글자를 쓰세요.

2 줄무늬와 토드, 점선 무늬를
넣어줍니다.

3 나머지 글자엔
색을 칠하세요.

4 엄지를 세운 손가락을
그리세요.

YOU'RE THE BEST

글자 안에 다양한 색깔과 무늬를 넣어 아기자기하고 팬시적인 느낌으로 꾸며보세요.
채도가 높은 진한 원색을 사용할수록 밝고 발랄한 느낌을 줄 수 있답니다.

1 엄지손가락을
그립니다.

2 접은 나머지 손가락을
그리세요.

3 손목까지 그리세요.

4 여러 가지 색으로
손톱을 칠합니다.

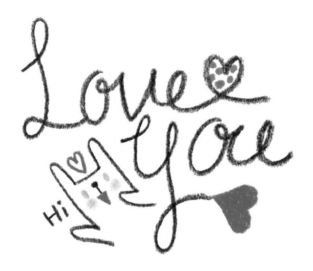

토끼 얼굴을 그리세요.

팔을 그립니다.

사랑스러운 표정을
그리세요.

작은 하트와 글자도
넣어봅니다.

Love you

리본을 돌리듯 부드럽게 꼬아주며
사랑하는 마음을 전하는 쑥스러운 느낌을 전달해요.

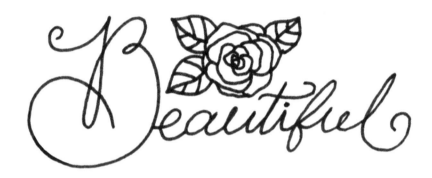

가운데부터
꽃망울을 그려주며

점점 크게 꽃잎을 그려서 장미를 완성합니다.

잎을 그리세요.

Beautiful

흘림체로 세련된 느낌으로 써보세요.
단어 첫 자인 'B'를 강조해서 화려하고 크게 씁니다.

사각의 선물상자를
그린 후 레이스 무늬를
넣어줍니다.

레이스 무늬에
색을 칠하고 리본을
그리세요.

팔을 그립니다.

귀여운 눈 코 입과
주위로 리본 조각을
그리세요.

Congrats!

붓으로 쓰듯이 굵기에 강약을 주면서 표현해봅니다.
소문자도 큼직큼직하게 쓰세요.

Congrats!

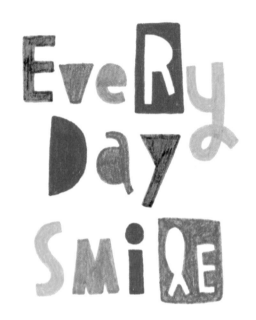

① EveRy	② EveRy Day	③ EveRy Day SmiⅼE	④ EveRy Day SmiⅼE
윗줄부터 차례대로 쓰세요. 박스에 넣는 글자는 라인으로 먼저 그립니다.	글자를 제외하고 박스에 색을 채운 뒤 둘째 줄을 쓰세요.	셋째 줄도 박스 안에 들어갈 글자는 라인으로 그립니다.	박스를 색으로 채우세요.

EveRy Day SmilE

잡지의 영문자를 하나하나 오려 붙이듯이 문자를 박스 안에도 넣어보고
'D'나 'a'는 구멍을 막아서 재미있게 표현해보세요.
사인펜의 선명하고 다양한 색을 사용하여 밝은 느낌을 줍니다.

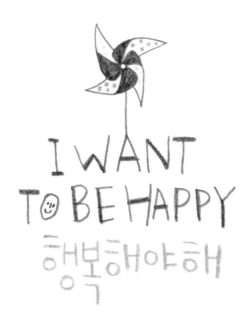

 작은 동그라미를 그린
후 동그라미를 중심으로
바람개비의 겉면을 그립니다.

 안쪽 접힌 부분을
그립니다.

 막대를 그리고 연필로
색을 채우세요.

 색연필로 도트무늬를
칠합니다.

230

I WANT TO BE HAPPY 행복해야 해

한 획은 두껍게 한 획은 가늘게 쓰세요.
연필을 여러 번 왔다 갔다 칠하면서 두껍게 획을 표현합니다.
연필을 조금 뭉툭하게 만들어서 써보세요.

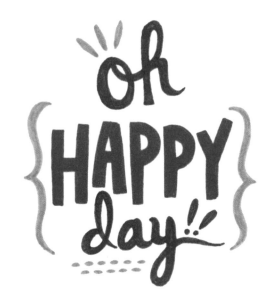

1	**2**	**3**
메시지를 써줍니다.	괄호를 그리세요.	강조 표시와 점선을 넣어서 꾸밉니다.

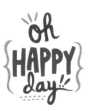

oh HAPPY day

느낌이 확 다른 소문자 흘림체와 반듯반듯한 대문자를 함께 쓰면서
라벨 느낌의 빈티지스러움을 표현해보세요.

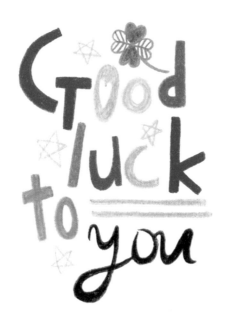

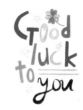

1 자간을 좁혀가며
영문자를 쓰세요.

2 가로줄을 긋고
나머지 글자를 쓰세요.

3 허전한 곳에 별을 넣고
네 잎 클로버를 그립니다.

Good luck to you

크기도 색깔도 제각각으로 써보세요.
자간을 최대한 좁혀서 하나의 귀여운 캘리그라피 스티커처럼 표현해봅니다.

하트를 그립니다.

3개를 더 그려 네 잎
클로버를 만들어주세요.

두 잎만 색을 칠하세요.

나머지는 선으로 잎맥을
표현하고 줄기를 그립니다.

중성펜

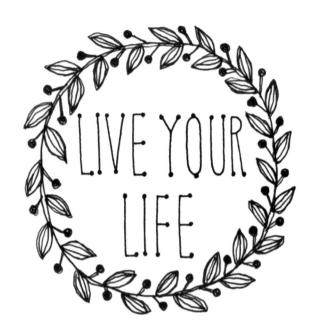

① 메시지를 쓰고 러프하게
동그라미를 그려 메시지를 가둡니다.
동그라미는 한 번 더
겹쳐서 그리세요.

② 잎을 그립니다.
마찬가지로 두 번씩 겹쳐서
그립니다.

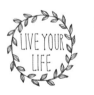

③ 잎맥을 그리세요.

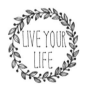

④ 잎과 잎 사이에
열매를 그리세요.

LIVE YOUR LIFE

좁고 일정한 높이와 간격으로 정돈된 느낌의 문장을 쓰세요.
획의 끝과 끝은 점을 찍어주며 꾸며봅니다.

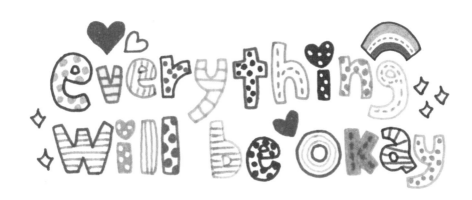

 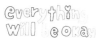

다양한 색으로 문장을
라인으로만 그리세요.

2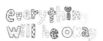

점선, 줄무늬 등
무늬를 넣어줍니다.

3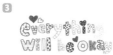

나머지 글자에 색을
칠하세요. 글자 주변에
하트도 넣어주세요.

4

작은 일러스트들을
중간중간 그리세요.

238

everything will be okay

작은 일러스트들과 어울리도록 채도가 높은 알록달록 다양한 색깔로
동글동글하고 귀엽게 글자를 표현하세요.

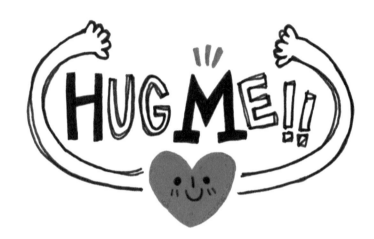

1

메시지 아래에
하트를 그립니다.

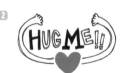

2

메시지를 감싸며
긴 팔을 그리세요.

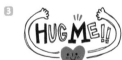

3

하트에 표정을 넣고
강조 표시를 합니다.

HUG ME!!

낙서한 듯 써줄 때는 두 번씩 겹쳐서
자연스러운 라인을 만들어주면 좋습니다.

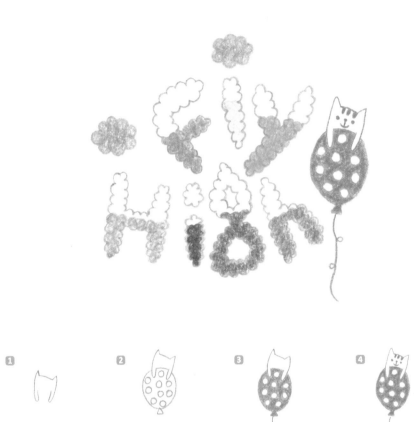

1 고양이를 그립니다.

2 풍선을 그리세요.

3 풍선에 색을 칠하고
끈을 그립니다.

4 고양이 표정을
그립니다.

구름을 표현하듯 몽실몽실하게 일러스트처럼 메시지를 씁니다.
의미 전달이 더욱 잘될 거예요.

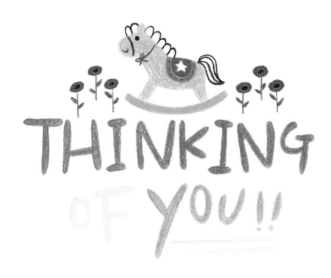

순서대로 목마 형태를
그리세요.

아래 받침대를 그립니다.

색을 칠하세요.

말갈기와 꼬리를 그린 후
눈과 입을 그리세요.

THINKING OF YOU!!

별다른 기교 없이 쓴 문장은 편안한 느낌을 주지요.
강조하고 싶은 단어는 밑줄로 표현해보세요.

동그라미 3개를 그립니다.

색을 칠하고 가운데는
갈색으로 칠하세요.

줄기와 잎을 그립니다.

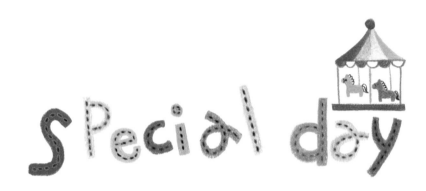

먼저 작은 동그라미를
그린 후 조금 아래에
레이스를 그립니다.

서로 이어서
지붕을
만들어주세요.

알록달록하게 색을
칠해준 후 기둥과
받침대를 그립니다.

목마를
그리세요.

목마의 갈기와
꼬리를 그리세요

special day

삐뚤빼뚤하게 배열을 하고 채도가 높은 색으로 칠하면서
놀이공원같이 밝고 경쾌한 느낌을 줍니다.
글씨에 점선을 넣어주면 밋밋한 느낌을 간단히 없앨 수 있어요.

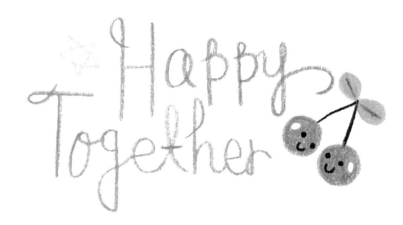

동그라미 두 개를
그려요.

흰 곳을 조금 남긴 채 색을
칠하고 꼭지를 그립니다.

잎을 그리고

서로 마주 보는 얼굴을
그리세요.

Happy Together

지루한 느낌이 들지 않도록
윗부분을 한 번 꼬아서 획을 써보세요.

1 괄호를 그리듯 줄기를 그리세요.

2 잎을 그립니다.

3 잎 안을 색연필로 칠하세요.

fall in love

손에 힘을 빼고 자연스럽게 흘려 쓰는 느낌으로 쓰세요.

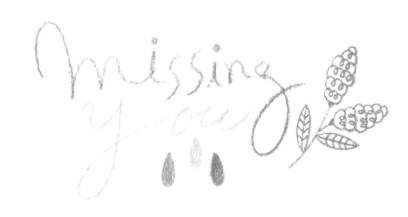

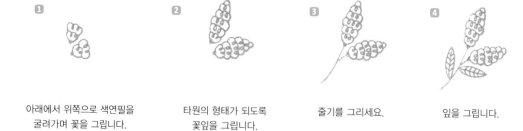

1 아래에서 위쪽으로 색연필을
굴려가며 꽃을 그립니다.

2 타원의 형태가 되도록
꽃잎을 그립니다.

3 줄기를 그리세요.

4 잎을 그립니다.

missing you

같은 계열의 색을 그러데이션하듯이 함께 써보세요.
'm'이나 'y'는 획을 과감하게 크고 길게 빼줍니다.

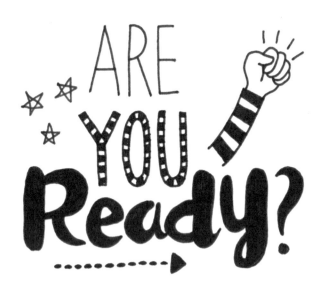

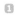

줄무늬 옷의
팔을 그립니다.

엄지손가락을
그려요.

주먹을 쥐는
나머지 손가락도 차례대로
그립니다.

선으로 주먹 부분을
강조하면 꽉 쥐고 있는 느낌을
줄 수 있어요.

ARE YOU Ready?

라인으로만, 줄무늬를 넣으며, 붓으로 쓴 듯 두껍게,
행마다 완전히 다른 스타일로 재미있게 메시지를 써보세요.

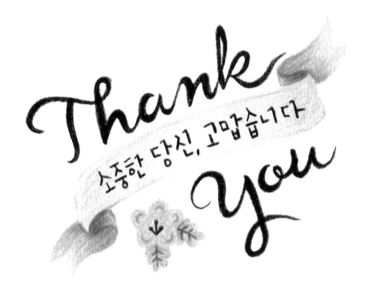

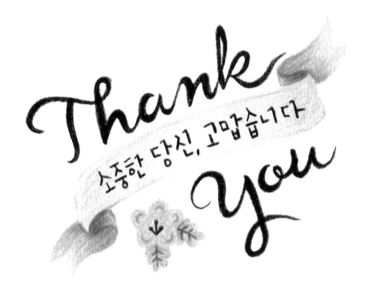

1

'Thank'를 쓴 후에
리본을 그립니다.

2

가운데를 연하게
끝부분을 진하게 칠하고
리본 꼬리를 그리세요.

3

더 진한 색으로 꼬리 부분을 칠하고
접힌 부분은 진하면서도 강하게
칠하세요. 'you'를 쓰세요.

4

작은 꽃을
그려 넣고 리본에
글자도 써줍니다.

Thank you

두께를 자연스럽게 조절하며 한 단어를 이어주세요.
선으로 먼저 그리고 색연필로 두께를 주면 수월합니다.

 꽃송이를 그리고
색을 칠합니다.

 꽃잎 끝부분을 진한 색으로
한 번 더 칠하고 수술을 그리세요.

 잎을 그립니다.

 색을 칠하고 잎맥을
그려 넣어요.

소중한 당신, 고맙습니다

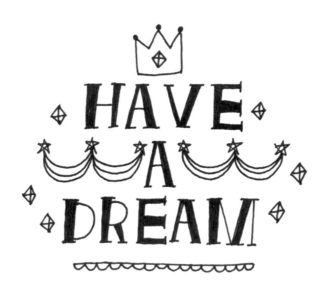

1

메시지를 쓰고 제일 위에는
왕관을 그리세요. 두 번째 행에
작은 별들을 그리세요.

2

별끼리 이어가며
커튼을 그립니다.

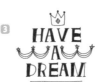

3

'DREAM' 아래에
가로선을 그어주세요.

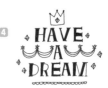

4

레이스 모양을 그리고
주변을 보석으로 꾸미세요.

획마다 가로와 세로 받침을 넣어서 통일성 있게 꾸며보세요.
두께도 한쪽이 두꺼우면 한쪽은 얇게 변화를 줍니다.

산처럼 왕관 모양을 그리세요.

꼭지에 동그라미를 립니다.

가운데 보석을 넣어주세요.

토닥토닥
위로해줄게요

초판 1쇄 발행 2016년 5월 26일
2판 1쇄 발행 2020년 3월 1일

지은이 박영미
펴낸이 신주현 이정희
디자인 조성미

펴낸곳 미디어샘
출판등록 2009년 11월 11일 제311-2009-33호

주소 03345 서울시 은평구 통일로 856 메트로타워 1117호
전화 02) 355-3922 | 팩스 02) 6499-3922
전자우편 mdsam@mdsam.net

ISBN 978-89-6857-136-7 13650

www.mdsam.net

MESSAGE
STICKER
MANUAL

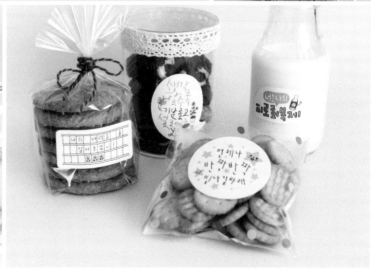

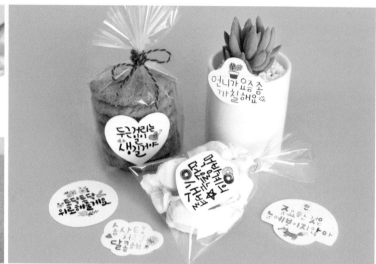

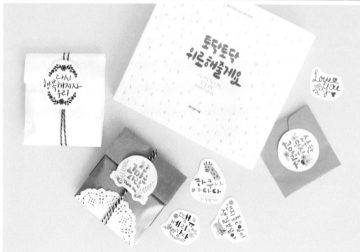

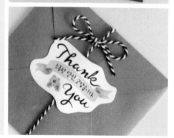

바로 잘라 사용하는 인쇄소 스티커 페이지입니다.
뒷면에 양면 테이프를 붙여 외곽선을 따라 오린 후 사용하거나,
외곽선을 따라 오린 후 풀을 붙여 사용하세요.

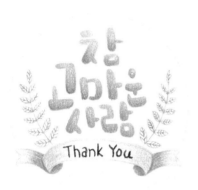

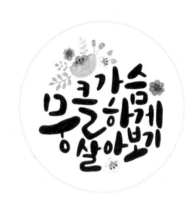

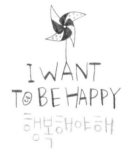

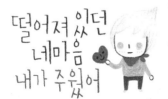

바로 잘라 사용하는 인쇄소 스티커 페이지입니다.
뒷면에 양면 테이프를 붙여 외곽선을 따라 오린 후 사용하거나,
외곽선을 따라 오린 후 풀을 붙여 사용하세요.

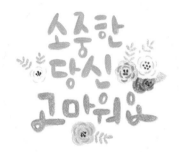

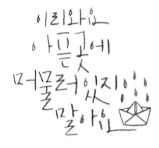

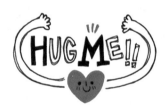

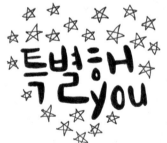

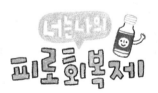

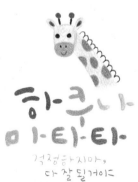

바로 잘라 사용하는 인쇄소 스티커 페이지입니다.
뒷면에 양면 테이프를 붙여 외곽선을 따라 오린 후 사용하거나,
외곽선을 따라 오린 후 풀을 붙여 사용하세요.

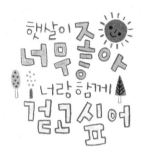

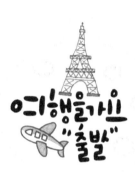

바로 잘라 사용하는 인쇄소 스티커 페이지입니다.
뒷면에 양면 테이프를 붙여 외곽선을 따라 오린 후 사용하거나,
외곽선을 따라 오린 후 풀을 붙여 사용하세요.

바로 잘라 사용하는 인쇄소 스티커 페이지입니다.
뒷면에 양면 테이프를 붙여 외곽선을 따라 오린 후 사용하거나,
외곽선을 따라 오린 후 풀을 붙여 사용하세요.